KB099770

행동하는 종이 건축

행동하는
종이 건축

건축가는
사회를 위해
무엇을
할 수 있는가

반 시게루

박재영 옮김

민음사

일러두기

사진

히라이 히로유키(平井広行): 17~24쪽, 38~39쪽, 45쪽, 69쪽 위, 83~92쪽, 94~98
쪽(위, 아래 왼쪽), 100~105쪽, 108~111쪽, 112쪽 아래, 115~122쪽, 219쪽 아래

Takanobu Sakuma: 40~41쪽

시미즈 유키오(清水行雄): 76쪽

그 밖의 사진: 수크 조반니 파올로 신부, 자원봉사자들, 반 시게루 건축 설계, Voluntary
Architects' Network

메인 타이틀

다카하시 무쓰오(高橋睦郎)

문장 협력

우치쿠라 마키코(内倉真紀子)

설계 파트너

(1998년부터) 히라가 노부타카(平賀信孝)

차례

'종이 건축이라니 설마 사람이 이용하는 건축물을 종이로 만들었을 리 없잖아? 물이나 불, 강도에 대한 문제는 없나?' 아마 누구나 이런 의문을 품을 것이다. 하지만 나는 그러한 의문을 전부 해결하고 실제로 검증하여 세계적으로 유례가 없는 '종이 건축'을 일본에서 실용화했다. 또한 영구 건축물이나 지진 재해가 일어난 지역의 가설 건축물로도 건설해 왔다. 이미 '행동하는' 종이 건축은 일본뿐 아니라 1999년 터키와 2001년 인도의 지진 재해 지역에 지은 가설 주택, 2008년 중국 청두 지진 발생 지역에 지은 가설 초등학교(아직까지 사용되고 있다.),

또 2000년에 열린 독일 하노버 엑스포의 3090제곱미터 면적을 자랑하는 일본관 등 세계 각지에서 실현되었다.

'종이 건축'에 대한 아이디어는, 단순히 물건을 버리는 행위가 '아깝다.'라는 마음에서 싹튼 것이었다. 개발에 착수한 1986년 무렵에는 지금처럼 환경 문제나 생태계 문제가 부각되지 않았다. 따라서 생태계 문제 등을 일부러 신경 쓰지 않더라도 첨단 기술에 의존하는 일 없이 강도가 약한 재료를 약한 상태로 사용하고, 주위 물건을 새로운 시각으로 바라보며 이용하면 환경에 부담을 주지 않는 아름답고 튼튼한 물건을 만들 수 있다.

한편 나는 지금까지, 단순히 내가 하는 일이 사회에 도움이 되었으면 하는 마음에서 자원봉사 활동을 꾸준히 실천해 왔다. 이 책을 집필하게 된 것도 21세기를 살아가는 우리가 세계로 좀 더 진출해서 장차 국제 공헌을 해야 한다는 생각 때문이었다. 자원봉사나 NGO(비정부 조직), 건축, 유엔 활동에 흥미 있는 사람들이라면, 일개 건축가로서 끊임없이 도전해 온 내 모습에서 어떤 힌트를 얻을 수 있을지도 모른다.

1 고베 대지진(한신·아와지 대지진)

다카토리 성당

　1995년 1월 17일에 일어난 고베 대지진은 매우 충격적인 사건이었다. 내가 직접 설계한 건물이 아니었음에도 건축 때문에 수많은 사람들이 목숨을 잃었다는 사실에 건축가로서 일종의 책임을 느꼈다. 의사나 일반인, NGO는 지진이 발생한 즉시 자원봉사를 하러 부리나케 달려갔다. 그 모습을 보며 '건축가인 나는 도대체 무슨 일을 할 수 있을까?'라고 생각하지 않을 수 없었다.

나가타(長田)에 있는 다카토리(鷹取) 성당은 수많은 베트남 난민들(이른바 보트 피플)이 모인 곳이었다. 1월 말쯤 나는 일단 뭐라도 도와야겠다고 마음먹고 성당에 가기로 했다. 간사이 공항에서 페리를 타고 갈 수 있는 데까지 간 다음, 산노미야(三ノ宮)역까지 걸어가서 대체 버스를 타기 위해 1킬로미터나 되는 줄을 선 뒤 겨우 다카토리 성당에 다다랐다. 그때까지만 해도 성당의 이름과 장소조차 몰랐다. 그저 '예수상만 타다 남은 성당'이라는 점만 알았던 터라 파괴된 거리를 이리저리 헤매고 다녔다. 결국 때마침 도쿄에서 온 《아사히 신문》 기자 오이와 유리(大岩ゆり) 씨와 만났고, 아사히 신문 고베 지국에다 성당의 위치를 물어봤다. 그날 밤에는 묵을 곳도 없었기에 억지를 써서 아사히 신문 기자들이 머물던 아리마(有馬) 온천의 큰 방에 끼어들어 잤다.

그리고 다음 날, 일요일 아침 9시 30분부터 열리는 다카토리 성당 미사에 참석하러 달려갔다. 나카타구 가이운초(海運町)에 위치하는 성당의 주변은 지진이 일어났을 적에 커다란 화재가 있었던 자리다. 그 모습은 마치 사진에서 본 도쿄 대공습 직후의 초토화된 거리를 연상하게 했고, 눈앞에 펼쳐진 현실을 내 머리로 이해하고 받아들이기가 좀처럼 쉽지 않았다. 그 허허벌판 끝에 다카토리 성당의 불탄 자리가 있었다. 불길이 번지는 것을 모면한 예수상 옆 푸른 하늘 아래

에, 피난소와 공원 천막촌에서 모여든 다국적 사람들이 모닥불 주변에 둘러앉아 한마음으로 미사를 보고 있었다. 다카토리 성당은 전면적인 피해를 입었음에도 불구하고 지역 재건을 위한 자원봉사 활동 기지로 기능하고 있었다. 그런 다카토리 성당과 그곳에 모인 사람들을 위해 뭔가 도울 수 있는 일이 없을까 싶어서, 나는 성당의 간다 유타카(神田裕) 신부님에게 '종이 건축'으로 가설 건물을 지어 보겠다고 제안했다. 그랬더니 신부님은 "성당이 부서지고 나서야 비로소 진정한 '성당'이 된 것 같습니다."라고 하셨다. 즉 진정한 '성당'은 눈에 보이는 그럴싸한 건물보다 사람들의 정신이 그곳에 있느냐 없느냐로 정해지고, 바로 그 점이 가장 중요하다고 말씀하신 것이다. 또 "지역 전체가 지진 피해를 입은 지금으로서는 성당 주변이 복구되기 전까지 여길 재건할 생각은 없습니다."라고 덧붙이셨다. 그 말은 물론 감동적이었지만 이곳에 모인 사람들을 위해 조금이나마 도움이 되고 싶다는 내 마음은 오히려 더욱 강해졌다. 그래서 도쿄 사업과 앞으로 소개할 유엔 활동을 하는 사이에 계속 성당을 오고 갔다. 그러자 신부님도 점점 이해해 주시더니 내가 직접 건설비와 건설 자원봉사자를 전부 모을 수만 있다면 "주민들이 함께 어울릴 수 있는 커뮤니티 홀을 만들면 어떨까요?"라고 제안하셨다. 그런데 신부님은 정말로 그만한 돈과 인격을 모을 수 있으리라고 생각

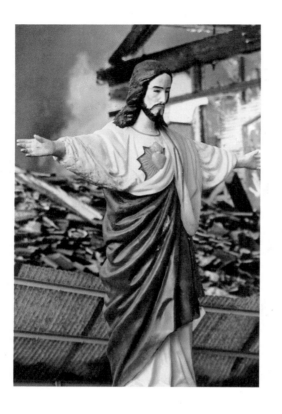

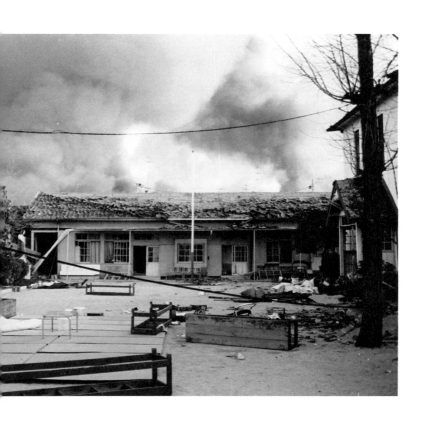

왼쪽 : 지진 재해를 피한 다카토리 성당의 예수상
오른쪽 : 지진 재해가 일어난 직후의 다카토리 성당

하시지 않았나 보다. 그만큼 실현 가능한 이야기라 여기지 않았던 것이다. 하지만 나는 즉시 설계에 착수했고, 그다음 일요일 미사에 또다시 고베로 돌아와서 갓 만든 모형을 보여 드렸다. 신부님은 엄청나게 신속한 내 행동에 깜짝 놀라셨다. 이렇게 해서 일요일 새벽 5시 56분 도쿄발 고속 열차 '노조미'를 타고 9시 반부터 시작하는 다카토리 성당 미사에 참석하는 나의 고베 활동이 시작되었다.

종이로 만든 커뮤니티 홀 '종이 성당'

성당이 불타고 남은 자리에는 조립식의 긴급 보건실과 식당이 지어져 있었다. 그동안 뻥 뚫려 있던 10미터×15미터 면적의 땅이, 장차 종이로 건설하게 될 커뮤니티 홀을 위해 마련된 부지였다. 일단 직사각형 표면을 저렴한 폴리카보네이트 소재의 골함석으로 감싸고, 그 속에 80석을 배치할 수 있는 타원형 공간을 지관(길이 5미터, 지름 33센티미터, 두께 15밀리미터) 58개로 구성했다. 이 타원은 정삼각형을 기본으로

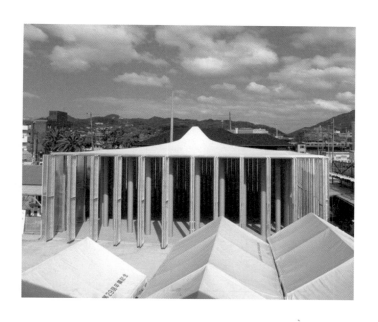

종이로 만든 커뮤니티 홀 '종이 성당'의 모습

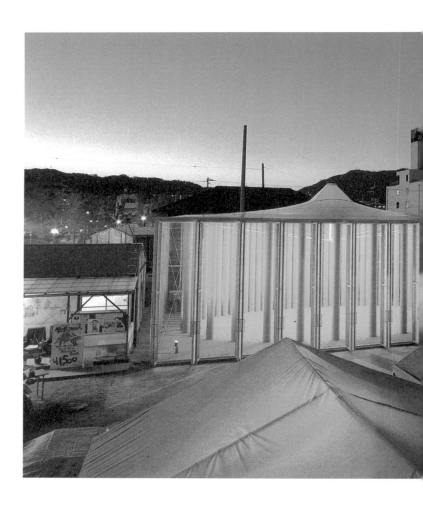

'종이 성당' 야경

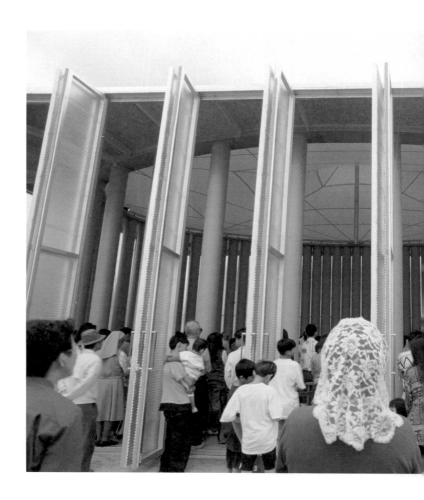

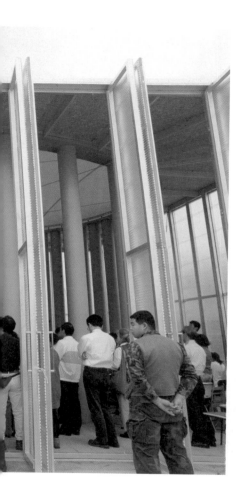

'종이 성당' 완성 후 첫 미사 날 아침

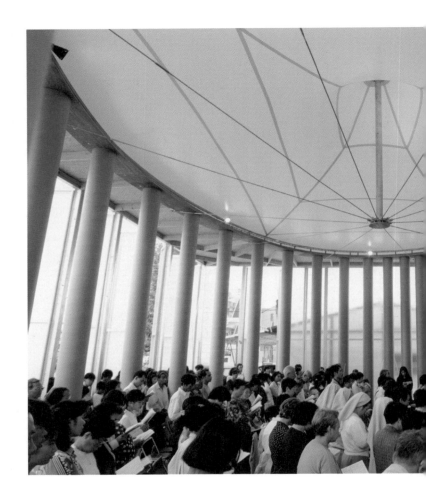

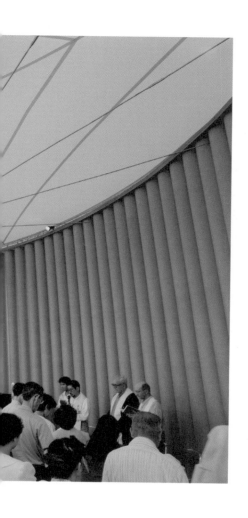

'종이 성당'에서 드리는 첫 미사 풍경

제도했다. 바로크 시대의 건축가 베르니니가 로마 가톨릭교회의 성당을 지을 때 사용한 타원이다. 나는 이 지관으로 만든 타원형 홀과 직사각형 표면 사이에 복도를 만들었다. 타원 둘레가 긴 부분은 지관 사이의 거리를 떨어뜨려서 전면 새시를 활짝 열면 안팎 공간이 이어지게끔 했다. 이로써 복도를 지나 메인 홀로 들어가는 행위를 연출하여, 마치 근사한 성당으로 들어갈 때 경험하는 것과 똑같은 공간적 시퀀스를 만들어 낼 수 있다. 또 메인 홀로 들어가면 천장 텐트에서 들어오는 빛을 올려다보며 하늘에 매료되는 듯한 기분을 만끽할 수 있도록 구성했다.

이 건물은 당초 목적대로 지역 주민에게 열린 장소, 즉 커뮤니티 홀이지만 일요일 아침에는 미사 공간으로도 사용된다. "성당이 부서지고 나서야 비로소 진정한 '성당'이 된 것 같습니다."라는 간다 신부님의 말씀을 빗대어 말하자면 이 커뮤니티 홀도 기부자들과 건설에 도움을 준 자원봉사자들의 마음이 담긴 뒤에야 비로소 '종이 성당'이 된 것은 아닐까?

건설 자금과 자원봉사자 모집

나는 간다 신부님과 이 커뮤니티 홀을 짓기 위해 필요한

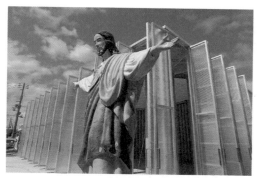

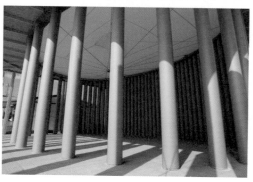

위: '종이 성당' 앞의 예수상
아래: 지관으로 만든 줄기둥

건설비 기부금, 건설 자원봉사자를 전부 스스로 모으겠다고 약속했다. 일단 설계 자체보다 기부금을 모금받느라 엄청 고생했다. 어느 갤러리에서 모금을 위한 전시회를 개최하고, 관련 기사를 신문에 내보내거나 라디오에 출연해서 협력을 호소하기도 했다. 또 내가 아는 한도 내의 건설 관련 기업의 지인들에게 닥치는 대로 전화를 걸었다. 대부분의 기업은 이미 적십자 등에 기부한 상태였고, 아무리 커뮤니티 홀이라고 해도 특정 종교 단체에 기부할 수 없다는 반응을 보였다. 그래도 신문 기사를 읽거나 라디오를 들은 사람, 친구와 친척 들이 수천, 수만 엔 단위로 기부금을 보내 줬고, 강연회 강연료 등으로 조금씩 돈이 모이기 시작했다.

그때 한국의 건축 잡지 편집장인 이우재 씨에게 이 계획의 골자를 팩스로 보냈다. 그랬더니 뜬금없이 서울 가톨릭교회의 '원 하트 앤드 원 보디'라는 조직의 전병식 씨가 이우재 씨한테 소개를 받았다며 유창한 일본어로 전화를 걸어 왔다. 이 계획에 매우 공감했으니 계획서를 보내 달라고 했다. 한달 정도 지났을 때 200만 엔에 이르는 기부금이 도착해서 굉장히 감격했다. 또 헤이세이(平成) 건설의 사장 다카하시 마쓰사쿠(高橋松作) 씨는 모친상으로 비통한 와중에도 장례식 부의금 답례품으로 '종이 성당'의 모형 사진과 취지가 담긴 전화 카드를 만들어 사람들에게 전하고, 남은 100만 엔까지

전부 기부해 주셨다. 그렇게 해도 목표인 1000만 엔에는 모자랐는데, 여러 건설 자재 회사들이 돈 대신 건설 자재를 기부해 준 덕분에 착공의 전망이 섰다.

건설 자원봉사자는 건설비보다 모집하기 수월했다. 내가 라디오에서 호소한 내용을 듣고 찾아온 사가와(佐川) 택배 회사 사람과 전시회나 신문, 잡지를 보고 찾아온 일반인 몇 명을 제외하면, 거의 내가 몇몇 대학교에서 개최한 강연을 듣고 모여든 일본 전국의 건축과 대학생들이었다. 이 건설 자원봉사자들은 성당의 조립식 창고에 머물며 마구 뒤섞여 잠을 잤지만, 식사만큼은 성당 신자들이 제공하는 맛있는 음식(대학생 자원봉사자들은 일반 식사보다 훨씬 호화롭다고 평가했다.)을 삼시 세끼 먹을 수 있었다. 그러나 다카토리 성당까지 오는 교통비만은 자기 부담이었던 탓에 처음엔 간사이 지역의 대학교를 중심으로 강연회를 열었다. 그런데 의외로 사람들이 모이지 않아서 간토 지역의 대학교에서도 강연회를 개최하기로 했다. 그러자 고베까지 수만 엔이나 드는 교통비를 내더라도 꼭 참가하고 싶다는 학생들이 많이 모여서 최종적으로 160명이 훌쩍 넘는 인원들이 건설 자원봉사자에 응모했다. 마침내 건설 자금은 물론 건설 자재와 자원봉사자까지 충분히 모인 덕분에, 학생들이 여름 방학에 들어가는 7월 말에 착공하기로 결정했다.

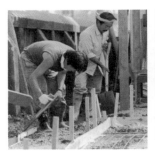
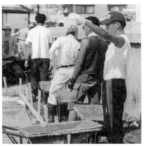

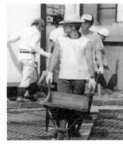
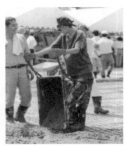
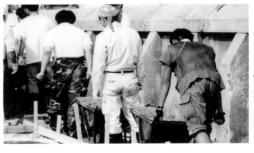

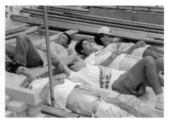
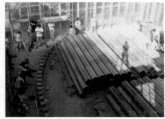
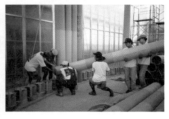
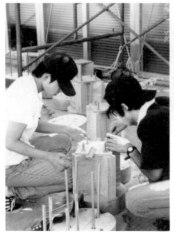

'종이 성당' 건설에 참여한 자원봉사자들의 모습

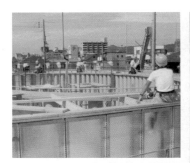

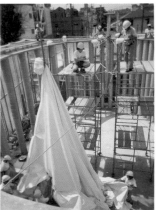

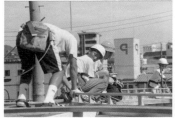

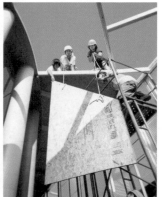

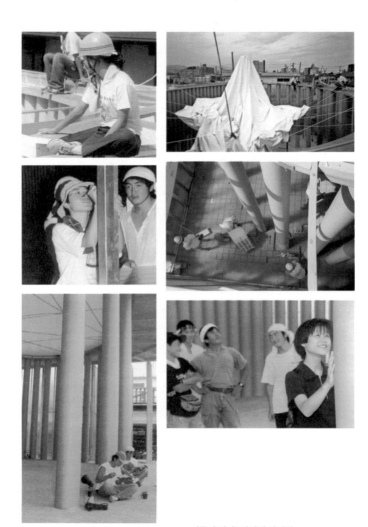

'종이 성당' 건설에 참여한
자원봉사자들의 모습

자원봉사자 리더, 와다 고이치

이번 고베 대지진이 발생한 후 다카토리 성당을 중심으로 한 일련의 자원봉사 활동은 간다 신부님과 또 한 사람, 다카토리 구제 기지의 자원봉사자 리더 와다 고이치(和田耕一) 씨(59쪽 사진 오른쪽 위에 서 있는 사람)와 만나지 못했더라면 꿈도 꿀 수 없었을 터다. 와다 씨는 다카토리 성당의 신자로 지진 피해를 입은 성당에서 먹고 자며 구제 활동을 지휘했다. 본업은 그래픽 디자이너 겸 화가인데, 지진이 일어난 후 빌딩이나 컨테이너 벽면에 명랑한 벽화를 그려서 침울해진 거리를 환하게 장식했다. 4월 어느 일요일, 미사가 끝난 뒤 간다 신부님이 내게 그를 소개하였다. 그리고 실제로 계획을 진행할 때 그와 상의하라고 말씀하셨다.

그 무렵 건축가 구로카와 마사유키(黒川雅之) 씨의 소개로 도쿄 마쓰야 긴자 백화점의 디자인 갤러리에서 '종이 성당'의 건설 자금을 마련하기 위한 전시회를 개최하였다. 그 전시회를 본 모 신문사에서 취재를 받았다. 그때 이 건물이 가끔 미사에도 쓰이지만 주된 목적은 커뮤니티 홀이라는 점, 또 재료비 1000만 엔이 필요하며 자원봉사자 학생들이 건설하리라는 점에 대해 설명했다. 그런데 건설 작업에 자원봉사자를 쓰지 않는다면 건설비가 얼마나 드느냐는 질문을 받았

고, 정확히는 모르지만 2000만 엔 정도 들 것이라고 했다. 그러자 며칠 후 모형 사진과 함께 큼직한 기사가 실렸는데, 인터뷰에서 설명한 것과는 반대로 건물의 주목적은 성당이고, 커뮤니티 홀로도 사용되며 또 건설에 2000만 엔이나 든다고 쓰여 있었다.

그 기사가 나온 직후에 다카토리 성당으로 가자, 간다 신부님은 그것 때문에 이웃 주민들과 내부 자원봉사자들의 항의를 받아 큰 소란을 겪고 있었다. 간다 신부님에게는 사전에 보도 자료(신문사에 보내는 계획서)를 보여 드렸기에, 신문 기자가 내용을 멋대로 바꾼 것임을 믿어 주셨지만, 다른 여러 사람들은 간다 신부님이 여태껏 "지역이 복구되기 전까지 성당을 재건하지 않겠다."라고 했는데 말이 다르지 않느냐, 2000만 엔이나 드는 건물 따위 필요 없다, 오히려 다른 일에 돈을 쓰는 편이 훨씬 낫다며 신부님을 압박했다. 원래 나는 어쩌다 일요일에 한 번씩 성당에 얼굴을 내미는 정도였고, 간다 신부님과 최근에 안면을 튼 와다 씨하고만 알고 지냈을 뿐이었기에, 성당에서 숙식하는 다른 자원봉사자들로부터 싸늘한 시선을 느꼈다. 그런 시점에 이 신문 기사가 터진 것이다.

간다 신부님과 선후책을 상의한 후, 와다 씨가 성당 밖에서 만나 이야기하자고 하기에 카페에서 만났다. 그러자 와다 씨는 다음과 같이 말했다. 이 계획은 간다 신부님이 찬성하고

상위 교구의 승낙도 얻었으며 자신 또한 좋은 계획이라고 생각하므로 전면적으로 지원한다. 하지만 성당 내부의 다른 자원봉사자들 중에는 그런 건축물의 건설에 반대하고, 따라서 건설은 전혀 돕지 않겠다고 생각하는 이들도 있다고 했다. 나와 같은 외부인이 가끔씩 찾아와서 모두의 의견도 묻지 않고 큰 계획을 세워서 신문에부터 실리고 말았으니, 이곳에서 날마다 착실하게 자원봉사 활동을 하는 사람들로서는 이해하지 못하는 것도 당연하다. 와다 씨도 개인적으로는 협력하겠지만 그런 사람들의 마음을 쉽게 바꿀 순 없으니, 독자적으로 자원봉사자를 모집하라고 했다.

이런 사태가 벌어져서 나로서도 너무 큰 충격을 받았지만 와다 씨의 믿음직스러운 말과 태도에 용기를 얻었다. 그는 평소에 매우 엄격한 사람으로(딱 봐도 무서워 보이기는 하지만), 날마다 호통치고 자원봉사자들을 엄하게 꾸짖었다. 그런데 사실은 매우 친절한 사람이라서, 젊은 사람들에게 자주 이런저런 훌륭한 조언을 해 줬다. 성당에 상주하던 내 직원도 그의 말에 늘 눈물을 흘려서 '울보'라는 별명까지 얻었다. 아무튼 이번 계획은 그의 크나큰 협력이 없었다면 결코 실현하지 못했을 것이다.

가설 주택 '종이 로그하우스'

　지진 재해가 발생한 후, 정부는 피난소 사람들이 전부 이주할 수 있을 만한 가설 주택을 서둘러 건설하겠다고 약속했다. 그래서 나는 가설 집회소를 만드는 지원 커뮤니티에 참여했다. 그런데 6월이 되어도 숱한 사람들이 가설 주택으로 이주하지 못한 채 공원에서 변변찮은 천막생활을 했다. 성당에 다니는 베트남인에게 물어보니 그들은 나카타구의 합성 피혁 신발 공장에서 근무하거나 여유 있는 일본 사람들이 내다 버린 아직 쓸 만한 텔레비전, 오토바이 등 온갖 물건을 수리해서 베트남에 수출하는 일을 한다고 했다. 그래서 출퇴근하는 데에 1시간 넘게 걸리는 가설 주택으로 이주하면 일을 구할 수 없다는 것이다. 또 외국 국적의 아이들이 많은 나카타구의 초등, 중학교에 겨우 익숙해진 그들 자녀들이 다른 학교에 가면 괴롭힘을 당할까 봐 걱정하기도 했다. 그래서 공원에서 천막생활을 계속할 수밖에 없다고 했다. 그렇다고 해도 비가 오면 바닥이 침수되고, 날씨가 좋으면 실내 온도가 40도까지 치솟는 비위생적인 생활을 이어 갈 수는 없었다. 또 지진 재해가 일어난 직후 한동안 서로 도우며 생활한 이웃 사람들조차 몇 달이 지나고 인프라(전기, 가스 등)가 정비되어 평소 생활로 돌아가자 공원의 천막촌을 불결하다, 무섭다, 슬럼화할 것

이다, 라고 생각하기 시작했다. 또 6월이 되자 정부 측과 이웃 사람들도 공원 사람들을 빨리 퇴거시키고 싶어 했다. 그 사실을 안 나는 아직 갈 곳 없는 사람들을 위해서 위생적으로 생활할 수 있는 집뿐만 아니라, 계획적으로 배치되어 외관까지 깔끔한 가설 주택을 서둘러 공급해야겠다고 생각했다. 그래서 갑작스럽게 '종이 로그하우스'를 설계하였고, 일단 자력으로 한 채 짓기로 했다.

설계의 기본 이념은 저렴하고 누구든지 쉽게 조립할 수 있으며 여름과 겨울 날씨를 버틸 수 있는 단열 성능을 지녔을 뿐 아니라, 외관도 아름다운 건물을 짓는 것이다. 그래서 기초에 모래주머니를 넣은 맥주 상자, 벽에 지관(지름 108밀리미터, 두께 4밀리미터), 천장과 지붕에 천막을 사용한, 로그하우스와 같은 캐빈(Cabin)을 설계했다. 제조 회사에서 빌려 쓴 맥주 상자는 조립 시에 접사다리로 대용할 수 있다. 벽의 지관과 지관 사이에는 점착테이프가 달린 방수용 스펀지 테이프를 끼워 넣어 양쪽에서 단단히 조른다. 천막 지붕은 천장과 이중으로 해서 여름에는 박공면을 열어 바람을 통하게 하고, 겨울에는 닫아서 따뜻한 기운을 모은다. 재료비는 한 채, 즉 16제곱미터당 약 25만 엔이다. 다른 가설 주택, 예컨대 조립식이나 컨테이너 개조판과 비교해도 '종이 로그하우스'는 재료비가 저렴하고, 초보자라도 단시간에 조립할 수 있다는 장

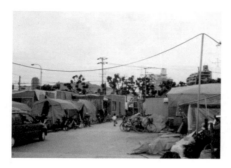

공원의 천막촌

점을 지녔다. 또한 그뿐만 아니라 기존 가설 주택의 경우 해체가 어려워서 잔재 처리에 따로 비용이 들었는데, 맥주 상자와 재생지로 만든 지관을 사용한 '종이 로그하우스'는 그 점에 있어서도 뛰어나다. 즉 초보자라도 단시간에 해체할 수 있고 지관은 재생지로 쓰며, 맥주 상자는 맥주 공장에 반납해서 재활용할 수 있다.

　앞으로 각 지방자치단체는 가설 주택의 비축 문제를 고려해야 한다. 재난이 발생하기 전까지 몇만 채, 아니면 몇십만 채 단위로 필요한지 어떤지 예상하기 어렵다. 또 그것을 비축할 장소의 문제, 설령 다른 지방자치단체에서 옮겨 오더라도 비상시의 교통 문제도 고려해야 한다. 그런데 '종이 로그하우스' 시스템이라면, 지방자치단체는 단지 매뉴얼을 보유하기만 하면 된다. 지관은 필요할 때 필요한 만큼 제작할

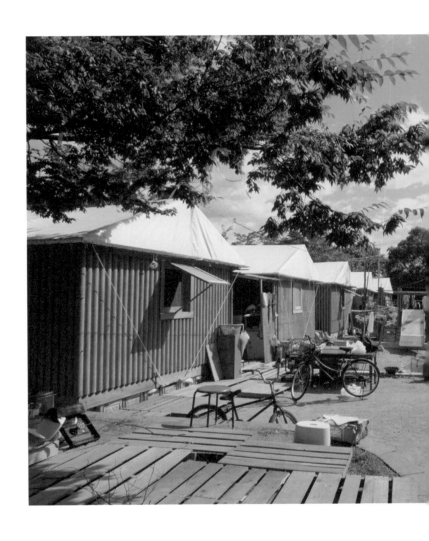

'종이 로그하우스'를 지은
신미나토가와 공원

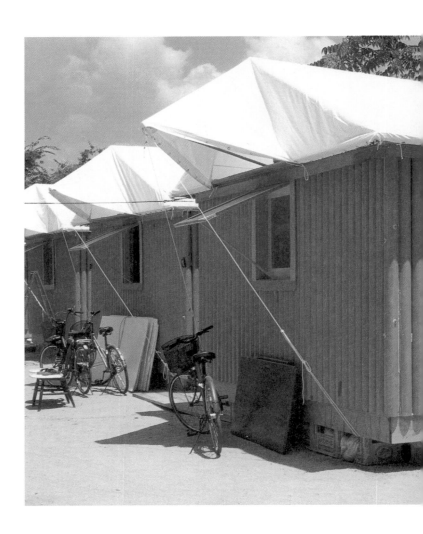

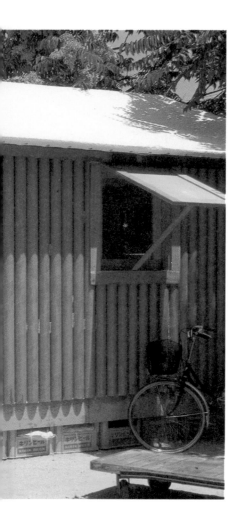

'종이 로그하우스'의 모습

수 있다.

참고로 한 채에 16제곱미터라는 단위는, 유엔 아프리카 난민용 셸터의 기준 면적이다. 그리고 단열 성능을 지닌 '종이 로그하우스'는 아프리카 등 따뜻한 지역 외에서 사용되는 난민용 셸터의 시험 개발이라는 목적도 겸하고 있다. 한 채에 16제곱미터라고 해도 낮 동안 대부분의 시간을 야외에서 생활하는 아프리카 난민용 셸터에는 일가족 5인당 한 채, 나카타구에서는 큰 아이가 있는 가족에게 두 채를 기본으로 판단했다. 또한 두 채 사이에는 2미터 간격을 줘서 그곳에 지붕을 설치한 다음 공공 공간으로 쓰도록 구상했다.

'종이 로그하우스' 작업 순서

① 　맥주 상자 배치

② 　바닥 패널 설치 및 조인트

③ 　바닥 패널과 맥주 상자 고정

④ 　벽면 패널 조립

⑤ 　상인방 처마 밑에 L자 앵글을 나사로 설치

⑥ 　경사재 설치

⑦ 　천막 설치

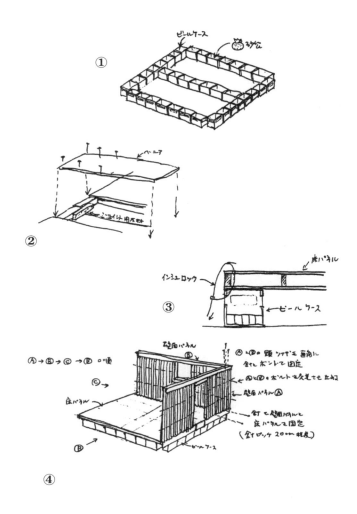

① ビールケース ③ヶ分

② ベニヤ
下ジキ用石材

③ インシュロック 床パネル
ビールケース

④ 壁面パネル
Ⓐ→Ⓑ→Ⓒ→Ⓓの順
Ⓒ→
床パネル
Ⓑ

Ⓐ と Ⓓ の 頭 ツナギ を 直角に
合乜 ボルトで 固定
Ⓐと Ⓓ の ボルトを 交差させて 止め
壁面パネル Ⓐ
釘 で 壁面 パネルと
床パネルを 固定
(全ブロック 20mm 程度)
ビールケース

⑤

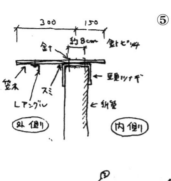

300　　150

釘ｔ　　約8cm　　釘ピッチ

笠木

Ｌアングル

スミ

天幕ツナギ

←外壁

外側　　　　内側

倾材①

⑥

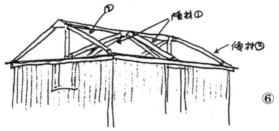

倾材②

⑦

屋根テント

ロープ

Ｌアングル

ロープ

天井テント

ロープ

40cm

天井テント

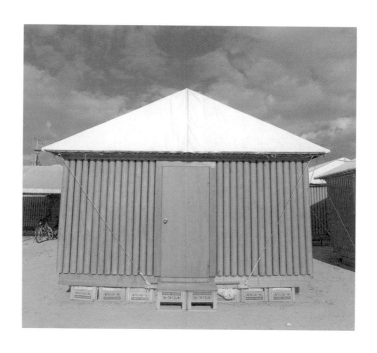

맥주 상자를 기초로 한 '종이 로그하우스'

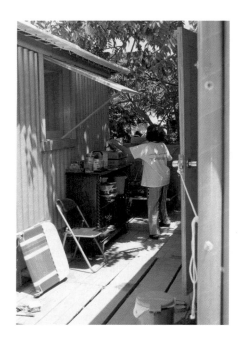

정보 조작을 강요하는 매스컴

　내가 건설을 담당한 '종이 로그하우스'에 대해, 모 텔레비전 방송국 감독이 다큐멘터리를 찍고 싶다며 계속 취재하러 찾아왔다. 그러나 그는 이미 제멋대로 스토리를 짜 놓고 그대로 되지 않으면 우리더러 스토리에 맞게 연기를 하라고 강요하였는데, 나로서는 이해할 수 없었다. 그가 만든 스토리는, 우리가 베트남인 피난민을 위해서 열심히 가설 주택을 짓고, 거기에 점점 마음을 연 베트남인들이 함께 작업에 참여해서 주택을 완성한다는 것이었다. 우리 자원봉사자들은 평일에 작업하고 주말에 쉬었지만, 베트남인들은 평일에 각자 일터로 나가기 때문에 주말에만 도울 수 있었다. 즉 함께 일하는 모습을 찍기 힘들었다. 게다가 우리는 베트남인들이 도와주기를 바란 것도 아닌데, 방송국 감독은 그런 식으로 열심히 하라는 게 아닌가? 그래서 거절했더니 노력이 부족하다고 설교까지 늘어놓는 꼴이었다. 결국 내가 그대로 따르기를 거부하자 그는 스토리를 바꿨다. 그는 베트남인 신발 공장 기술자에게 부탁해서 지진 재해가 일어난 후 줄곧 만들지 못했던 신발을 다시 만들게 하였고, 마지막에 그 신발을 신부님에게 선물하게끔 연기를 시킨 것이다. 베트남인 기술자가 사는 '종이 로그하우스'를 촬영할 때도 커다란 크레인을 이용하여 공중에

서 촬영하는 엄청난 세트를 만들었다. 또 베트남 아이들에게 그 주변에서 뛰놀도록 지시했다. 왜 그렇게까지 하는 걸까? 사람들이 감동할 만한 장면을 내보내는 일이 가장 중요하고, 정작 '현실'은 뒷전이라 여기는 횡포를 느꼈다. 드라마틱하고 그림이 되는 것만 지나치게 의식한 나머지 진정한 다큐멘터리가 무엇이고, 또 본질적인 텔레비전 보도가 무엇인지, 저널리즘의 바람직한 자세를 완전히 잊어버린 것은 아닐까?

누구를 위한 자원봉사인가?

우리 사무소에서 일하는 간사이 출신 젊은 직원을 고베 현장에 현장 감독으로 보냈는데, 그가 성당에서 문제를 일으키고 말았다. 문제가 일어난 날에는 나도 저녁까지 다른 사람들과 함께 현장에 있었다. 그런데 내가 돌아간 후 술에 취해서 말다툼을 한 모양이다. 다른 자원봉사자들이 계획대로 실행되지 않은 일 등에 관해 불평하자 그가 "자원봉사를 해 주는데 왜 그런 말까지 들어야 합니까?"라고 응수한 것이다. 자원봉사자들을 비롯하여 와다 씨나 간다 신부님도 격분해서 지관을 들고 당장 철수하라고 소리쳤다고 한다. 이튿날 아침 5시에 전화로 그 사실을 안 나는 깜짝 놀라서 성당으로 찾아

가 모두에게 사죄하고 그를 도쿄로 돌려보냈다. 결국 다른 직원 두 명을 전속 현장 감독으로 상주시켰고, 나도 문제가 해결될 때까지 일주일 정도 머물기로 했다.

　　그때 '누구를 위해서 자원봉사를 하는 것인가?'라고 생각해 봤다. 물론 초심은 피해를 입은 사람들에게 도움이 되고 싶다는 솔직하고 간결한 바람이었다. 그런데 활동하는 동안, 내가 과연 정말로 피해자들에게 도움이 되는 일을 하고 있는지 의문이 들기 시작했다. 그래도 간접적이나마, 지금 당장 효과가 나오지 않더라도 누군가 기뻐해 주는 사람이 있다고 믿고, 또 '자원봉사는 결국 자신을 위해서 하는 일이다.'라는 점을 깨달았을 때 비로소 '누구를 위해서', '이름을 파는 행위라고 여기지는 않을까?'하는 망설임에서 해방되었다. 그리고 마침내 자유롭게 계속 활동할 수 있는 자신감을 얻었다.

X-Day의 결행, '종이 로그하우스' 건설

　　7월 초에 나가타구 미나미코마에(南駒栄) 공원에 지은 첫 번째 '종이 로그하우스'는 매우 평판이 좋아서 다카토리 성당의 간다 신부님을 중심으로 한 베트남인 지진 피해자 구호 연락회의 지원을 받아 베트남인과 일본인용으로 30채를 짓게

되었다. 원래는 '종이 성당'만 건설할 계획이었는데, 가설 주택 '종이 로그하우스'도 동시에 건설하게 된 것이다. 할 일과 고생이 배로 늘었지만, 바야흐로 그때까지 지원받기 어려웠던 기존의 자원봉사자들에게 인정받게 되어서 내 계획을 둘러싼 어색한 관계를 해결할 수 있었다.

'종이 로그하우스' 30채 분량의 목재 비용은 베트남인 지진 피해자 구호 연락회의 지원으로 조달할 수 있었지만, 건설 자원봉사는 '종이 성당'을 위해 내가 모집한 사람 수만으로는 도저히 모자랐다. 그래서 간다 신부님과 와다 씨의 제안으로 '종이 로그하우스' 건설은 다카토리 구호 기지의 프로젝트로 삼아, 그곳에 모인 기존 자원봉사자들이 우리와 한데 힘을 합쳐 건설에 참여했다.

그런데 건설을 예정한 미나미코마에 공원의 일본인 자치회가 맹렬히 반대했다. 미나미코마에 공원의 천막촌 커뮤니티가 상당히 복잡해서 일본인과 베트남인의 관계, 또한 북베트남 출신자와 남베트남 출신자 사이에도 복잡한 관계가 존재했다. 베트남인 천막은 미나미코마에 공원의 도로 옆에 L자형으로 배치되어서 일본인 천막촌을 에워싸는 형태였다. 정부 측이 강제로 천막을 철거하지 않을까 하는 긴장감이 감돌아서 일본인 주민은 정부에 '퇴거 반대' 의사 표시를 하는 한편, 일종의 바리케이드 역할을 하던 도로 쪽 천막에 사는

베트남인들이 공원 안 공터에 건설 예정인 '종이 로그하우스'로 이주하는 일을 심하게 반대한 것이다. 그래서 나는 일본인 자치회로 직접 찾아가거나 이 계획의 진의를 문서화하여 보내기도 했다. 그렇지만 좀처럼 이해해 주지 않아서 결국 간다 신부님 결정에 따라 미나미코마에 공원은 한동안 내버려 두게 되었다. 불가피하게 베트남인만 거주하며 복잡한 시시비비가 비교적 적은 신미나토가와(新湊川) 공원에 건설하게끔 되었다.

그 무렵 우리는 매스컴에 예민해진 상태였다. 전에도 '종이 성당'의 자금 모금을 위한 전시회 취지를 오보하여 성당에 폐를 끼쳤고, 공원에 가설 주택 '종이 로그하우스'를 짓는 일 자체가 정부 방침과 상반되는 일이었기에 매스컴으로 해당 계획이 사전에 보도되어 이런저런 간섭을 받게 될까 봐 걱정했다. 그런 이유로 매스컴을 전부 차단하고 입구에 쇠사슬을 쳐서 배제했더니, 이번에는 비밀로 이상한 일을 꾸민다는 기사가 주간지에 실렸다.

일단 신미나토가와 공원에 건설할 '종이 로그하우스' 6채의 부재를, 매스컴의 접근을 완전히 차단한 성당 안에서 프리패브화 가공을 하고, 종이 로그하우스 1채에 1명씩 6명의 리더를 육성하여 일사천리로 하루 만에 뚝딱 만들자고 계획했다. 자원봉사자들에게도 언제 어디에서 건설한다는 말을

하지 않고, 그날을 그저 X-Day라고 해서 준비를 진행했다. X-Day는 8월 5일로 결정되었고, 전날 낮에 와다 씨가 전원한테 그 사실을 알렸다.

그날 밤에 몇 명이 밤을 새며 신미나토가와 공원에 자리를 잡으러 갔다. 우리의 건설 예정지는, 아침이면 불법 주차 차량한테 점령당하기 일쑤였다. 또 새벽 2시 무렵에는 종이 로그하우스 6채 분량의 부재를 전부 트럭에 실었다. 다음 날 아침 6시에 성당을 출발하여, 6시 반부터 건설하기 시작했다. 각 팀의 리더를 포함하여 10명씩 6팀으로 나뉘었고, 그 밖에도 후방 지원으로 재료 공급, 물이나 점심 식사 준비를 맡은 인원까지 합하면 총 80명 정도 참여했다.

신미나토가와 공원은 나가타 구청과 가깝고, 구청으로 가는 통근길이기도 했기에, 만일 발생할지도 모를 구청 직원과의 마찰(중지 명령)을 고려하여 나와 와다 씨 그리고 겐 씨(드럼캔 욕조를 만드는, 묵묵히 목공 작업을 계속하는 자원봉사자들의 중심인물이다.) 등 이미 얼굴이 팔린 사람들(?)은 간다 신부님의 지시로 8시부터 9시까지 근처 카페에 숨어 있었다. 하지만 아무런 문제도 없었고, 조립하기 시작한 지 8시간 만에, 즉 오후 3시 무렵에 '종이 로그하우스' 6채가 무사히 완성됐다.

간다 신부님은 사전에 고베 시청과 나가타 구청에 '종이 로그하우스' 건설과 관련해 상담하러 갔다. 고베 시청에서는

이야기를 전혀 들어주려고 하지 않았지만, 나가타 구청에서는 어느 정도 이해하는 눈치였다고 한다. 구청 직원이 공원에 가설 주택을 짓는다는 위법 행위를 쉽게 승낙해 줄 리 없었지만, 최대한 협력하는 차원에서 '묵인'해 준 것이 아닐까 싶다. 사실 그 무렵 구청에서는 공원 곳곳에 가설 주택 건설 금지 간판을 세웠는데, 우리가 지은 '종이 로그하우스' 주위에는 간판을 세우지 않았다.

다카토리 구호 기지의 전원이 참여한 이 대작전은 모두 함께 땀을 흘린 덕분에 그 전까지 어색하던 기존 자원봉사자와 우리 쪽의 관계가 단번에 개선되는 계기가 되었다. 서로 이해를 돈독히 하며 멋진 협력 관계를 만들어 낸 것이다.

이후 정부로부터 가설 주택 건설을 정식으로 인정받은 미나미코마에 공원에도 '종이 로그하우스' 20채를 지었다. 9월 10일에는 다카토리 '종이 성당'도 보기 좋게 완성되었다. 고베는 인프라를 중심으로 착실히 복구되었지만, 아직까지도 여러 가지 문제가 산적해 있다. 앞으로 새로운 국면을 맞이할 텐데, 우리의 지원도 지속적으로, 또 상황에 맞춰서 변화해 나가야 할 것이다.

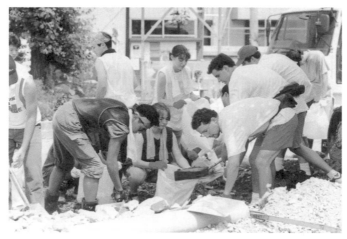

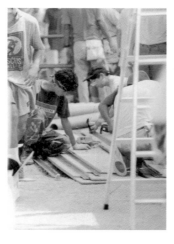

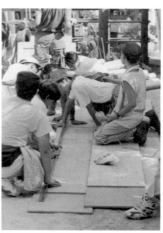

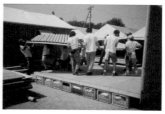

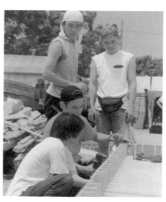

'종이 로그하우스' 건설에 참여한
자원봉사자들의 모습

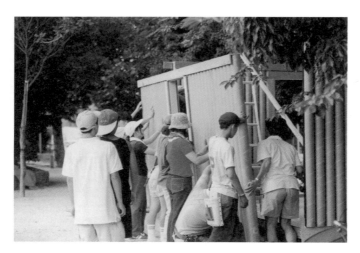

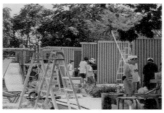

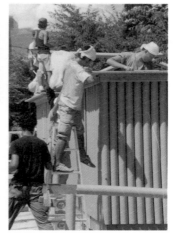

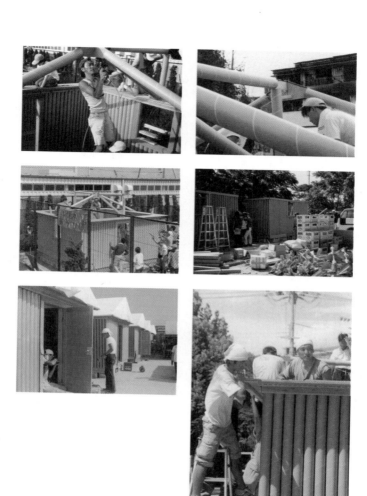

'종이 로그하우스' 건설에 참여한
자원봉사자들의 모습

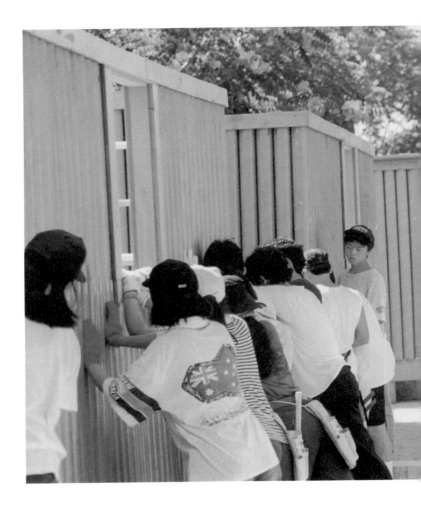

지관을 사용한 벽 조립

겐 씨 이케다(池田) 신부님 간다 신부님

고레에다(是枝) 수녀님 　　파울로 신부님

자원봉사자들

건설에 참여한 자원봉사자들

이시카와 다카유키(石川崇之) | 이마이 교스케(今井恭介) | 고바야시 아쓰시(小林篤史) | 고마쓰 히로카즈(小松広和) | 사노 모모(佐野もも) | 시바가키 료(柴垣涼) | 다니다 아키요시(谷田明義) | 쓰카모토 요시히로(塚本佳弘) | 도리이구치 다이치(鳥井口太一) | 나카무라 요스케(中村洋祐) | 니시오 레이코(西尾玲子) | 하라다 히로유키(原田浩行) | 히라이 아야(平井文) | 후카야마 다카시(深山貴史) | 모리 마사후미(森昌文) | 모리 미와(森みわ) | 야마가타 다케시(山懸武史) | 하야시노 모토키(林野友紀)

와다 가즈마사(和田一将) | 아사이 노리유키(朝井典之) | 이쿠타 시즈(生田志津) | 이마즈 히로야(今津洋也) | 에무카이 아키라(江向映) | 오노 와카나(小野若菜) | 곤코 요시카즈(金光義和) | 기무라 아키코(木村暁子) | 사쿠라이 신고(桜井信吾) | 시노하라 야스히로(篠原靖弘) | 다카키 아키요시(高木昭良) | 다야스 겐이치(田靖謙一) | 다마이 레이코(玉井玲子) | 도키쓰 기요시(時津晴司) | 나카에 유지(中永勇司) | 나카무라 히사(中村久) | 나가오카 겐타로(長岡健太郎) | 니시무라 지아키(西村千秋)

니헤이 요코(二瓶陽子) | 히라오카 마유미(平岡真由美) | 히라야마 게이코(平山恵子) | 후지와라 뎃페이(藤原徹平) | 마에다 유코(前田祐子) | 미사오 세이지(三棹聖史) | 이케다 가쓰토시(池

田勝利)｜이치하라 히데아키(市原英明)｜오카무라 유지(岡村祐治)｜기하라 가즈야(木原一弥)｜곤도 신지(近藤真司)｜스가이 게이타(菅井啓太)｜도쿠마루 노부요시(德丸信好)｜니노미야 다케하루(二宮健晴)｜하타나카 긴지(畑中勤士)｜후와 히로시(不破博志)｜호리 노부히로(堀順博)｜미무라 가나코(三村歌奈子)

아카마쓰 준코(赤松純子)｜히사야마 유키나리(久山幸成)｜아라타 이쿠요(新田育代)｜아리무라 마사카즈(有村雅和)｜가토 유키(加藤友紀)｜고타카 미카코(甲高美香子)｜가케다 고지(懸田浩二)｜혼다 마모리(本多真盛)｜야마다 야스히로(山田泰弘)｜고이다 히로유키(鯉田裕行)｜히라이 리사(平井理佐)｜가모이 시호(鴨井志保)｜하라다 히사시(原田久嗣)｜이노우에 데쓰야(井之上哲也)｜모치즈키 요시에(望月芳恵)｜오키타 미즈키(沖田瑞貴)｜나카가와 마사유키(中川昌幸)｜나카무라 히데키(中村秀樹)｜가와이 야스오(川合康央)｜야마시타 시게오(山下滋雄)｜기타오카 신야(北岡慎也)｜요시다 교코(吉田恭子)｜요시무라 레이코(吉村玲子)｜마에다 준코(前田順子)｜히로타 아미코(廣田編子)｜시노자키 히로(篠崎洋暢)｜나가노 아쓰시(長野篤)｜에미 쓰토무(江見勉)｜이시타니 다카유키(石谷貴之)｜니시무라 다카유키(西村隆行)｜가토 히로유키(加藤広之)｜이케노 마사오(池野政夫)｜마쓰이 마사나가(松居雅永)｜나가노 마사코(長野昌子)｜하라 고지(原光治)｜모리카와 기미코(森川貴美子)｜고

다 아키히로(合田彰浩) | 니시무라 다이고로(西村大吾郎) | 우에쿠리 겐(植栗健) | 후지타 겐이치(藤田憲一) | 아지키 미치코(安食美智子) | 아라키 겐이치(荒木研一)

안도 무라사키(安藤紫) | 이시바시 다카유키(石橋貴行) | 이바야시 도오루(井林徹) | 이와카와 노조미(岩川希美) | 이와타 유카코(岩田祐加子) | 오쓰기 마사시(大槻昌志) | 오노 준페이(大野純平) | 오하시 게이코(大橋恵子) | 오쿠다 신야(奧田真也) | 오하라 겐(小原健) | 가토 미오(加藤美緒) | 기시모토 노부히코(岸本宣彦) | 기시마 기미코(貴島貴美子) | 구마쿠라 마사미(熊倉雅美) | 구마쿠라 야스오(熊倉康男) | 구라모토 겐이치(倉本健市)

'가구를 활용한 공동 주택' 제안

고베 대지진이 일어난 지 1년 정도 되자 가설 건축 시기가 끝나고 고정 건축물을 지을 때가 되었다. 정부나 토지 개발업자가 관여한 집합 주택은 계속 건설되었지만, 나가타구 등 원래 소규모 목조 임대 주택(통칭 문화 주택)이 밀집한 지역에서는 좀처럼 공동 주택을 전혀 지을 수 없었다. 그래서 공동 주택을 소유한 집주인들을 찾아가 보니 대부분 고령인 데다 본인도 피해를 입어서 가설 주택에 살고 있었다. 그들은

모두 "이제 와서 공동 주택을 재
건할 정신적, 육체적, 경제적 여
유가 더는 없어요. 땅을 팔아서
아파트에서라도 살 수 있으면
그걸로 충분합니다."라고 말했
다. 그 마음을 모르는 건 아니었
지만, 그들이 일단 땅을 처분해
버리면 전과 같이 집세가 싼 목
조 임대 주택을 재건할 수 없고, 결과적으로 집주인들은 원래
살던 동네로 돌아가지 못한다. 그래서 지금까지 개발해 온 조
립식 주택 시스템, 즉 '가구의 집'을 활용해서 재단 법인 마치
즈쿠리 시민 재단의 지원을 받아 저비용 공동 주택을 건설하
기로 했다.

고베 대지진이 일어났을 때 가구가 쓰러져서 사람이 다
치거나 반대로 가구 덕분에 지붕이 무너졌는데도 살아남았다
는 이야기를 자주 들었다. 가구는 사람을 해치기도 하고 살리
기도 할 만큼 튼튼하게 만들어졌다. 그 강도를 이용하여 건축
의 주체 구조로 삼는 것이 '가구의 집' 시스템이다. 이 시스템
은 내·외벽 단열과 마감을 전부 완료한 가구를 지방의 기계
화된 가구 공장에서 만들어 현장에 반입하는 방식이다. 가구
유닛은 각각 크기가 작기 때문에(폭 90센티미터, 높이 240센티

미터, 깊이 45~75센티미터, 무게 70~130킬로그램) 운반 및 건설 시 트레일러나 크레인이 필요 없고 쉽게 조립할 수 있어서 고베 지구의 인력 부족이나 좁은 도로 등과 같은 악조건에도 적합한 시스템이다. 또한 공동 주택은 대부분 반복적으로 배치되기에 대량 생산할 수 있는 가구 유닛을 효율적으로 활용할 수 있다. 또 옆방과 경계를 나눌 때도 벽 하나를 세우는 것보다 가구를 들이면 방음이 잘되어서 유리하다.

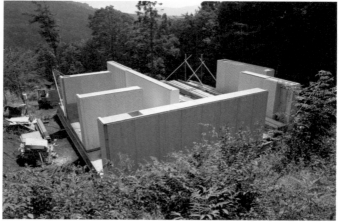

위: '가구를 활용한 집' 실내
아래: '가구를 활용한 집' 건설 풍경

2 종이는 진화한 나무다

강도가 약한 재료를 그대로 사용한다

'종이 건축'이란 지관, 즉 종이 튜브를 구조재로 사용하는 건축을 말한다. 종이를 구조재로 사용한 최초의 사례는 1952년 미국의 구조 기술자 버크민스터 풀러(Buckminster Fuller)가 만든 골판지제의 지오데식 돔(삼각형의 다면체로 이루어진 구형 돔)일 것이다. 풀러의 골판지가 면재인 것에 비해 지관은 선재라서 기둥이나 들보, 프레임을 형성한다.

지관은 특수한 재료라기보다 우리 주변에서 흔히 쓰이고

있다. 이를테면 두루마리 휴지 심이나 팩스용 롤지 심, 상장 보관통, 건축에서는 콘크리트 원기둥을 만들 때 거푸집으로도 사용된다. 콘크리트 거푸집으로 쓰일 경우에는 수분을 많이 머금은 진흙 상태의 콘크리트를 넣으므로 완벽하게 방수 처리한다. 일본의 전통적 지우산도 종이로 만들어졌다. 다시 말해 종이는 쉽게 방수할 수 있고 벽지처럼 난연화도 할 수 있는 첨단 소재다.

일반적인 지관은 재생지로 만든다. 재생지는 제조 과정의 특성상 종이 섬유가 끊겨서 강도가 약하다. 그러나 천연 펄프를 사용하면 종이 섬유가 길기에 더욱 튼튼한 지관을 만들 수 있다. 또한 첨단 기술을 이용하면 나무보다 강력한 지관도 만들 수 있다. 그런데 나는 좀 더 튼튼한 지관을 개발하는 일에는 달리 흥미가 없다. 기존 건축 재료의 발전은, 더욱 튼튼한 재료를 개발해서 건축 구조를 좀 더 곡예화하는 데에 방점을 둔다. 그러나 나는 강도가 약한 재료를 그대로 사용해도 보다 튼튼한 구조를 만들 수 있다고 생각한다. 즉 재료 자체의 강도와 그것을 사용한 건축 자체의 강도 사이엔 전혀 관계가 없기 때문이다. 예를 들어 고베 대지진 때, 철근 콘크리트 건물은 무너졌지만 오히려 목조 주택에선 피해가 없었던 경우도 꽤 있다. 건축 강도는 각각의 재료를 사용하여 어떻게 구조 설계를 하느냐에 달렸으며, 건물 자체가 가벼우면 내

진 면에서도 유리하다. 또 강도가 약한 재료를 사용해서 독특한 공간을 만들 수도 있다. 그리스 건축만 보더라도, 당시에는 돌을 쌓아 올려 기둥이나 들보를 만들 수밖에 없었기에 굵은 기둥을 좁은 간격으로 줄기둥처럼 늘어놓아서 도리어 개성 있는 장엄한 공간을 완성할 수 있었다. 종이도 약한 재료인 탓에 구조적으로 튼튼하게 하기 위해서는 굵은 기둥을 줄기둥 모양으로 사용하여, 종이 건축만의 독자적인 공간을 연출해 내야 한다.

내구성의 경우에도, 재료 자체의 내구성과 건축 자체의 내구성 사이에는 관계가 없다. 가령 유럽처럼 석조 건축 역사를 보유한 나라의 사람들에게 물이나 흰개미에 취약한 나무를 사용한 일본의 전통 목조 건축은 내구성 없는 가설 건축처럼 보일 것이 분명하다. 하지만 실제로 500년도 더 된 고건축은 얼마든지 존재한다. 그 비결에는 일본 목조 건축의 이음과 맞춤 기술이 있다. 즉 물로 부식되거나 흰개미의 피해를 입은 나무 부분을 아름다운 이음과 맞춤을 이용해서 새로운 부재로 교환하는 것이다. 그렇게 유지 및 보수를 하면 재료 자체의 내구성이 떨어져도 건축의 내구성만큼은 충분히 확보할 수 있다. 종이 건축도 비용이 저렴하고 목조처럼 선재라서 교환이 가능한 데다, 지관만의 특별한 장점도 있다. 지관은 철심에 접착제를 바른 종이테이프를 나선 모양으로 감아서 사

용하므로 계속 연결하여 길이를 늘릴 수 있고 지름이나 두께도 어느 정도 자유롭게 바꿀 수 있다. 또 가벼워서 조립하기도 편하며 이동 가능한 건축도 시도해 볼 수 있다.

지관의 강도 및 구조 실험

일본에서 일반적 구조재로 인정받는 재료는 나무, 철, 콘크리트다. 해외에서는 돌이나 벽돌도 인정하지만 일본은 잦은 지진 탓에 그럴 수 없다. 구조재로 인정받은 재료를 사용하여 구조 설계를 할 경우에는 그 재료의 압축력, 인장력, 구부림 강도에 따라 설계하면 된다. 또한 구조재로 인정받지 못한 재료라도, 예컨대 돌이나 유리는 이미 알려진 재료 강도 수치로 설계하여 간단히 인정받을 수 있다. 그렇지만 지관은 건축 재료로 전혀 활용되지 않았기에, 이것을 사용해서 구조를 설계하려면 소재 자체의 강도 실험은 물론, 일본 건축 센터에서 주관하는 '일본 건축 기준법 38조 인정'과 '건설 장관 인정(현재 일본 국토 교통성 장관 인정)'을 취득해야 했다. 그렇더라도 가공 프로젝트만으로는 인정을 취득할 수 없고, 일반 고객 입장에서도 아직 인정조차 받지 못한 재료의 허가 비용까지 지불해 가며 설계를 의뢰할 리도 만무했다. 결국 자비로

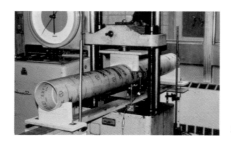

지관의 구부림 테스트

야마나카(山中) 호수에 별장 '종이의 집'을 설계하기로 했다. 지관의 방수 성능은 가설 건축 실험을 통해 왁스, 우레탄액을 바르거나 필름 등을 감아서 이미 유효성을 확인하였지만, 첫 인정이므로 장기적 데이터가 없는 방수성에 좌우되지 않도록, 설계상 지관 기둥은 전부 실내에 넣어서 물의 영향을 받지 않게 계획했다. 이번에는 지관 자체의 축 방향 압축력, 인장력, 구부림 강도를 측정하여, 해당 데이터를 바탕으로 설계했다. 그리고 지관 기둥과 기초 콘크리트를 고정하는 나무 조인트 재료의 접합 강도도 실험했다. 또한 지관은 나무와 마찬가지로 강한 습기에 노출되면 강도가 떨어지므로 충분한 안전율을 확인하기 위해서 습도에 따른 강도를 줄였다.

　건축 센터의 인정에서는, 우리 계획과 실험 결과를 각 분야별(목조, 철골, 콘크리트 등) 전문 위원들이 심사했는데, 종이 구조 전문가가 없어서 목조 전문가가 담당했다. 위원들은 처

음 사용하는 재료에 당황한 듯했지만 지금까지 수많은 실적을 보유한 마쓰이 겐고(松井源吾) 선생님이 우리 구조 설계와 실험을 담당한 덕분에 문제없이 인정받을 수 있었다.

'알바 알토전' 전시회장 구성

알바 알토(Alvar Aalto)는 핀란드를 대표하는 건축가다. 나는 모더니즘 속에 지역성을 살리고, 자연 소재와 유기적인 곡선을 구사한 그의 건축을 좋아해서, 핀란드 전역에 그가 디자인한 건축물을 찾아다녔다.

일본에 귀국한 뒤, 건축 실무 경험이 전혀 없던 나는 롯폰기(六本木)에 위치한 액시스 갤러리에서 첫 전시회 기획과 전시회장 구성 작업을 맡게 되었다. 그곳에서 기획한 '알바 알토 가구전'의 전시회장을 구성할 때, 어떻게든 알바 알토의 감각이 묻어나는 인테리어를 구현하고 싶었다. 그러나 예산이 한정적이라 그처럼 나무를 충분히 사용할 수 없었고, 가령 사용하더라도 3주 정도의 가설 전시회가 끝나면 전부 철거할 텐데 나무를 버리기가 아깝다고 생각했다.

그때 마침 예전 '에밀리오 암바스(Emilio Ambasz)전'에서 사용한 천 스크린을 감아 둔 지관이 눈에 띄었다. 이 지관

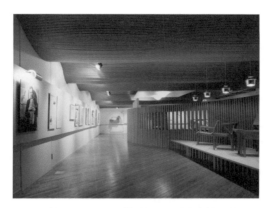

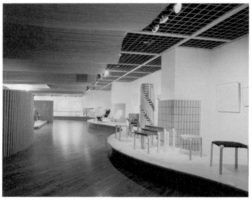

'알바 알토전'의 전시회장

을 어떻게 사용할 수 없을까 생각해서, 사무소까지 잔뜩 들고 돌아왔다. 지관은 재생지로 만들어서 갈색을 띠고 나무와 같은 따뜻함을 지녔다. 그래서 기류(桐生)시의 천 스크린업자에게 지관을 납품하는 지관 공장까지 방문하게 되었다. 그러자 저비용으로 원하는 길이, 두께, 지름에 맞춰서 지관을 만들 수 있다는 사실을 알고, 그것을 사용해서 '알바 알토전' 전시 회장의 천장, 벽, 전시대를 제작했다. 사용해 보니 생각한 것보다 훨씬 강도가 있다는 사실을 깨달았고, 어쩌면 건축 구조 재로 사용할 수도 있지 않을까 하는 아이디어가 떠올랐다. 이것이 '종이 건축'의 시작이다.

실현하지 못한 최초의 '종이 건축'과 사카이야 다이치

작가 사카이야 다이치(堺屋太一) 씨는 최초의 '종이 건축'을 시도할 수 있게끔 계기를 마련해 준 사람이다. 1989년에 개최한 '히로시마(広島) 바다와 섬의 박람회'에서 그가 이사장을 맡은 재단 법인 아시아클럽이 파빌리온을 설치하게 되었는데, 사카이야 씨는 철이나 천막을 사용한 하이테크 건축보다 아시아 느낌이 나는 로테크 건축을 제안했다. 그리고 착상에 참고하라며 건네준 책이 도모노 로(伴野 朗)의 『정화의

대항해』였다. 환관이었던 이가 선장이 되어 아시아 바다를 두루 돌아다니는 웅대한 이야기다. 그 책은 아시아 바다와 여러 인종의 '소용돌이'를 주제로 삼았다. 이 '소용돌이'를 어떻게 표현할까 연구하다가 '알바 알토전'에서 사용한 바 있는 지관이 떠올랐다. 이 지관을 소용돌이 모양으로 해서 구조재로 사용한 파빌리온을 제안하자 사카이야 씨는 다음과 같이 말했다. "세상에 없는 것이 생각났을 때는 두 가지 가능성밖에 없다네. 하나는 발명한 사람이 천재인 경우. 또 하나는 지금까지 똑같은 생각을 한 사람이 있었지만 비용, 기술, 구조적인 문제가 있어서 실현하지 못한 경우지. 적어도 자네는 천재가 아니니까, 분명히 두 번째 가능성일 확률이 높아. 그러니 지관을 다른 재료와 비교, 검토해 보게." 늘 과거 역사에서 범례를 찾아 분석하는 일부터 시작하는 사카이야 씨다운 조언이었다. 그런데 조사하면 할수록 지관에는 저비용, 가벼운 무게 등 다른 소재에서 찾아볼 수 없는 수많은 장점이 있었고, 물론 강도가 다른 재료에 비해 떨어지기는 하지만 건축 재료로서의 가능성은 충분하다고 여겨졌다. 결국 전례 없는 일은 하고 싶지 않다는 재단 사람들의 선택으로 안타깝게도 이 제안은 무산되었다. 그렇지만 사카이야 씨의 제안 덕분에 지관의 건축 가능성은 한층 확대되었다.

이렇게 한 차례 채택되지 않은 '종이 건축'이, 지금은 곳

곳에서 실현되어 세계적으로 주목받고 있다. 성공의 중요 요인으로 전 지구적 환경 문제를 들 수 있다. 확실히 사카이야 씨가 언급한 '두 가지 가능성'은 역사적으로 살펴봐도 옳다. 그러나 현재 우리가 사는 지구는 전대미문의 커다란 문제, 즉 '환경 문제'에 직면하고 있다. 1987년, 나는 재생지로 만든 지관을 사용한 '종이 건축'을 처음으로 제안했다. 일본이 버블 경제에 돌입한 무렵이라서 '재생지', '재활용', '친환경'과 같은 말은 전혀 쓰이지 않았다. 다시 말해 여태껏 생각된 적조차 없었던 새로운 문제, 가치관, 즉 '친환경'이라는 새로운 지표가 만들어져 과거 역사에서 찾아볼 수 없는 사고방식과 가능성을 창출해 냈다. 거기서는 '선입견을 없애고 생각한다.'라는 점이 중요하다.

최근 종종 '친환경을 고려해서 종이 건축을 시작했습니까?'라고 물어 오는데, 솔직히 말하자면 그런 생각은 전혀 없었다. 앞에서 언급했듯이 1985년 '알바 알토전'의 전시회장 구성을 고려할 때 나무를 대량으로 사용할 예산도 없고, 더군다나 전시회가 끝난 뒤 나무를 버리는 것이 '아까워서' 지관을 대체 재료로 사용했을 뿐이다. 그런데 가만 생각해 보니, 유행과 상관없이 물건을 낭비하는 일이 '아깝다.'라고 여기는 사고방식이야말로 애초에 '친환경'의 기본이 아닐까?

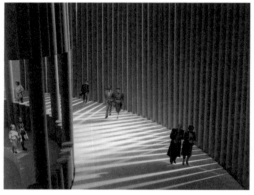

위: 아시아클럽 파빌리온(모형)
아래: 아시아클럽 파빌리온(내부 모형)

'스이킨쿠쓰 정자'

'바다와 섬의 박람회'에 설치할 파빌리온 설계 계획이 무산된 직후, 사운드 스케이프 디자인(소리 환경 만들기)을 하던 친구 도리고에 게이코(鳥越けい子)가, 1989년 나고야(名古屋)에서 열리는 '세계 디자인 박람회'의 설계를 의뢰해 왔다. 에도 시대의 조원가가 고안한 스이킨쿠쓰*를 감상할 수 있는 정자의 제작을 250만 엔 정도 예산으로 부탁했다. 예산 면에서 빠듯했지만 이 무렵 '종이 건축'을 어떻게든 실현해 보고 싶었기에, 종이로 만든다는 조건 아래 의뢰를 받아들이기로 했다. 이 정자가 실제로 만들어진 최초의 '종이 건축'이었다.

이 정자를 제작할 때 노무라(乃村) 공예사의 마쓰무라 준노스케(松村潤之介) 씨가 수익을 무시하고 협력해 주었다. 그는 '바다와 섬의 박람회' 무렵 내가 제안한 '종이 건축'에 어느 누구보다도 흥미를 가지고 커다란 가능성

*　水琴窟, 일본 정원 장식의 하나. 정원에서 동굴 속 물방울이 떨어지는 반향음을 즐길 수 있는 장치다. ― 옮긴이 주

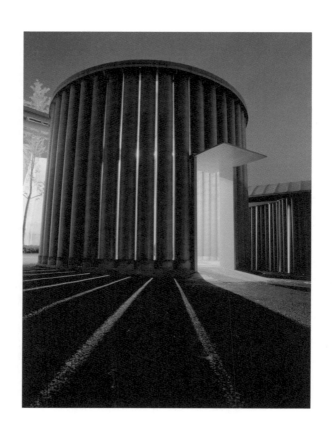

'스이킨쿠쓰 정자' 야경

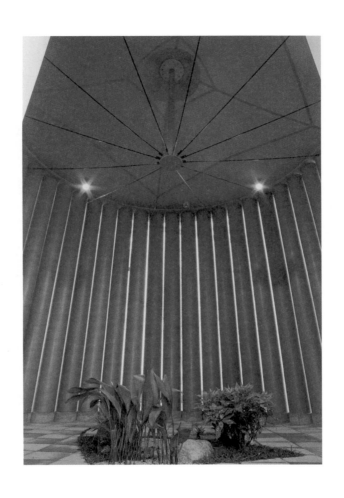

'스이킨쿠쓰 정자' 내부

에도 주목해 주었다. 그래서 이 정자를 건설, 개발하는 데도 흔쾌히 협력했다. 건축 구조가 쓰보이 요시하루(坪井善昭) 씨와 마쓰모토 도시후미(松本年史) 씨, 아키네트워크의 히라가 노부타카(平賀信孝) 씨의 협력으로 설계는 순조롭게 진행됐지만, 지관 구조처럼 일본 건축 기준법상 세상에 전례 없는 일을 할 경우에는 시간과 비용을 따로 들여서 '건설 장관 인정'을 취득해야 한다. 그러나 이번에는 그럴 여유가 없었다. 그래서 실험을 바탕으로 설계한 것을, 일단 박람회가 열리기 전에 노무라 공예사 주차장에 건설해서 여러 방면으로 확인해 보았다. 그 후 나고야로 옮겨 설치를 했는데 규모가 작아서였는지 쉬이 허가를 받았다.

구조 면에서 파라핀으로 충분히 방수한 바깥지름 330밀리미터, 두께 15밀리미터, 길이 4미터의 지관 48개를 사전에 만든 콘크리트 베이스 위에 꽂아서 원형으로 줄지어 배치하고, 상단을 목제 압축 링으로 일체화했다. 지관과 지관 사이로 실내에까지 바람이 통하도록 3센티미터 정도의 틈을 둬서 늘어놓았다. 이 틈을 통해서 낮에는 수많은 빛줄기가 실내로 들어오고, 반대로 밤에는 주변 바깥으로 48개의 빛줄기를 방출하여 건물 전체가 조명 기구로 변신하게 했다.

'두근두근 오다와라 꿈 축제' 메인 홀

1990년에는 오다와라(小田原)시의 50주년 이벤트 홀 설계를 의뢰받았다. 오다와라 시장이었던 야마하시 게이이치로(山橋敬一郎) 씨는 목조 건축을 희망했지만 비용 면에서나 공사 기간 면에서 불가능했기에, 결국 나무 대신 지관을 사용하는 '종이 건축'을 제안했다. "종이는 진화한 나무입니다."라는 내 설명을 마음에 들어 한 시장은 흔쾌히 동의했다. 하지만 이 전시회장은 나고야에서 만든 스이킨쿠쓰 정자와 비교할 수 없을 정도로 규모가 컸는데, 무려 1300제곱미터나 되는 다목적 홀이었다. '종이 건축'으로 이 정도 대규모 설계는 처음인지라 온갖 어려움이 예상되었다. 그러나 시장의 결정에 따라 나고야의 스이킨쿠쓰 정자를 견학하며 공부한 오다와라 시청 직원들, 오다와라 지역 건설업계 사람들이 한마음 한뜻으로 시공에 임해 준 덕택에 무사히 완성할 수 있었다.

가설이라고는 해도 규모나 용도로 따져 보자면 건설 장관 인정을 취득해야 했는데, 이번에도 그럴 돈과 시간적 여유가 없었다. 어쩔 수 없이 철골 기둥으로 지붕을 떠받치고 그것을 주체 구조로 삼아서 내·외벽에 지름 53센티미터, 두께 15밀리미터, 높이 8미터의 지관 330개를 사용하여 공간을 만들었다. 이럴 경우, 지관은 주체 구조라 할 수 없지만 풍압을

받아서 이를 지붕과 기초에 전달하는 이차적 구조재가 된다. 이에 관해서는 오다와라시로부터 허가를 받아야 했다. 그래서 지관 구조재 성능 실험에 좀 더 본격적으로 임해야 했다. 그때 마침, 스이킨쿠쓰 정자의 구조를 확인해 준 쓰보이 요시하루 씨가 와세다 대학교 교수이자 유명한 건축 구조가인 마쓰이 겐고 선생님을 소개해 줬다. 뒤에서 따로 설명하겠지만 마쓰이 선생님의 호기심과 열정 덕분에 '종이 건축'이 더욱더 발전할 수 있었다.

이때 메인 홀엔 철골을 사용했기 때문에 순수한 지관 구조라고 할 수는 없었다. 그래서 전시회장 입구에 지관을 주체 구조로 한 게이트를 설계했다. 게이트는 '건축물'이 아니라 '공작물'이다. 따라서 건축 확인 신청이 필요 없고, 장관 인정

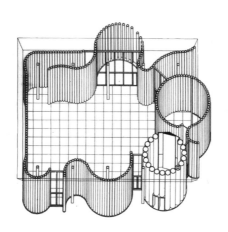

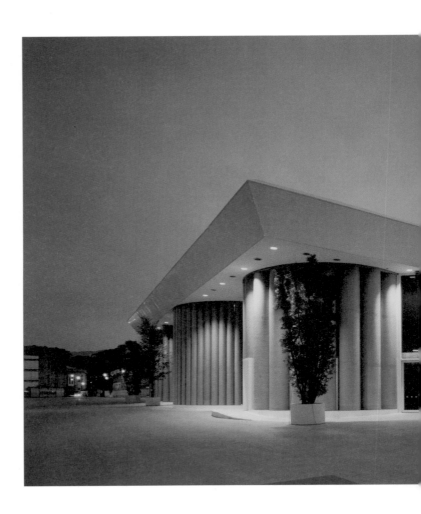

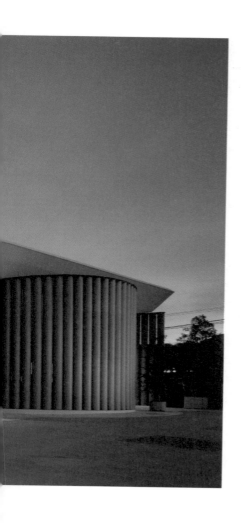

'두근두근 오다와라 꿈 축제' 메인 홀 야경

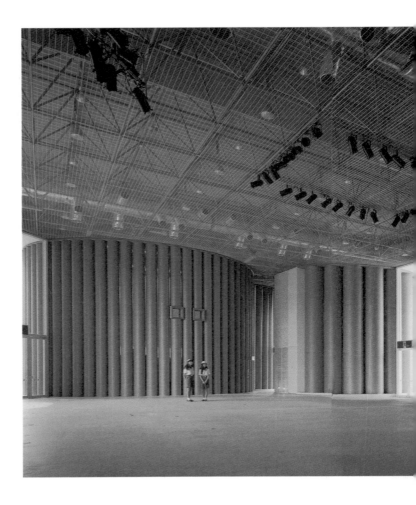

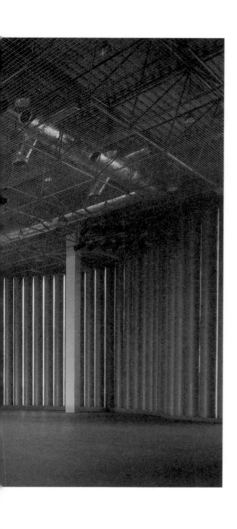

'두근두근 오다와라 꿈 축제' 메인 홀 내부

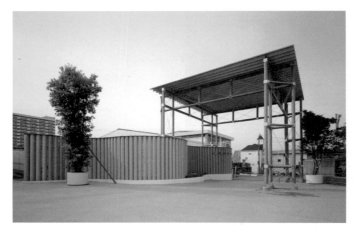

위: 종이 게이트
아래 왼쪽: 지관으로 만든 화장실
아래 오른쪽: '두근두근 오다와라 꿈 축제' 지관으로 만든 줄기둥

없이 만들 수 있었다.

'시인의 서고'

"종이로 책을 만드니까 서고를 종이로 만들어도 좋겠군요." 시인 다카하시 무쓰오(高橋睦郎)다운 이해 방식으로 지관을 사용하여 서고를 만들 수 있었다. 오다와라 게이트와 똑같은 프리스트레스 형식(지관 중공부에 철근을 넣고 장력을 가해서 지관과 조인트를 일체화하는 방법.)을 채용했다. 다만 이번에 사용한 조인트는 목제여서 용접 등 특수한 기술 없이 누구든지 쉽게 조립할 수 있는 시스템을 도입했다. 지관은 지금까지 크리프 변형(경년 변화) 실험도 했기에 구조로 사용하는 데는 문제가 없었지만, 만일에 대비해 지관을 실내에 넣어 비바람에 노출되지 않도록 했다.

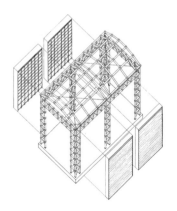

이는 지관을 구조재로 삼은 최초의 영구 건축 시도였다. 인가를 취득한 것은 아니었지만, 목조 건축으로 허가받은 데다, 실험을 통해 안

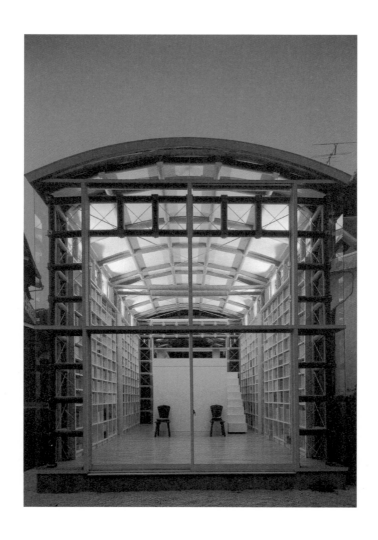

'시인의 서고' 야경

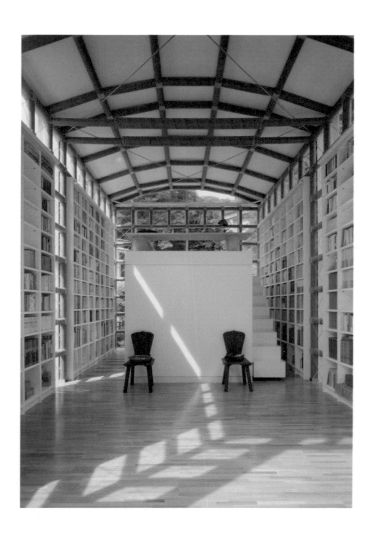

'시인의 서고' 실내

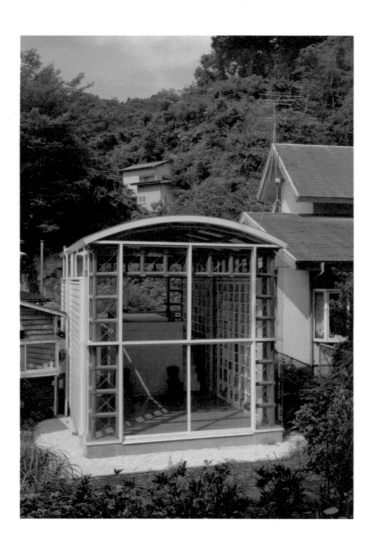

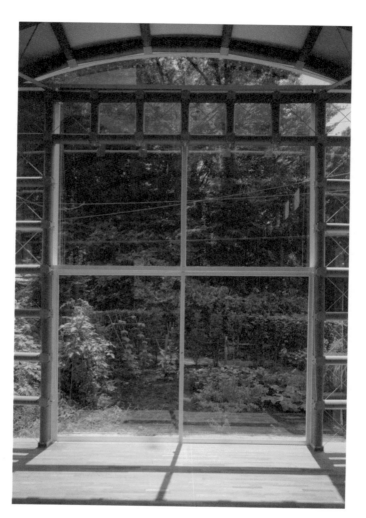

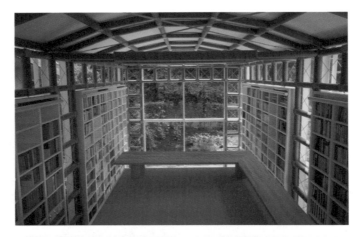

위: '시인의 서고' 실내
아래 왼쪽: 지관과 나무의 조인트
아래 오른쪽: 건설 풍경

정성을 확인해서 시험적으로 만들었다. "마쓰이 선생님이 반영구적으로 유지된다고 하면 해도 됩니다."라고 하는 다카하시 씨에게 마쓰이 선생님을 직접 소개하지 않고, 당시 일흔이시던 선생님의 "내가 살아 있는 동안은 괜찮네."라는 말만 전한 채 착공했는데, 마쓰이 선생님이 돌아가신 오늘날에도 아무런 문제없이 쓰이고 있다.

'종이의 집'

지금까지 '종이 건축'은 가설 또는 소규모 건축에서 실험적으로 개발됐을 뿐이었다. 하지만 영구적 또는 대규모 건축에도 적용하기 위해서는 일본 건축 기준법에 유례가 없는 새로운 재료와 구성법의 건축을 만드는 데 필요한 '건축 기준법 38조'의 인정을 취득해야 했다. 그러나 예산과 공사 기간이 빠듯한 일반 시공주 건축에서는 그런 특별한 돈과 시간을 할애해 개발·설계할 수 있는 조건 따위가 있을 리 없다. 그래서 딱히 필요도 없고 머물 시간도

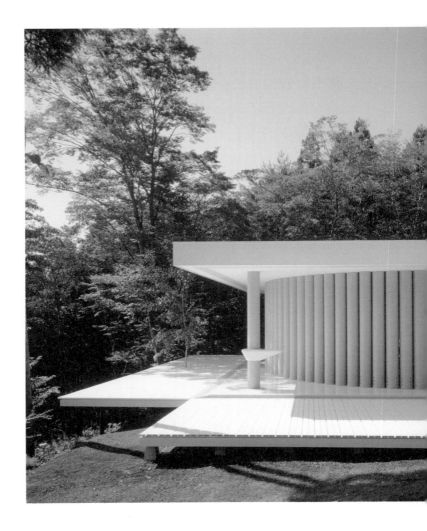

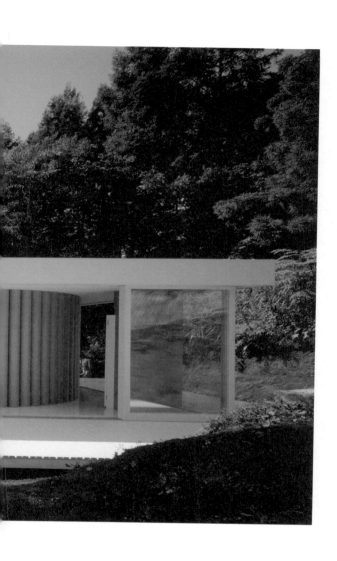

'종이의 집' 모습

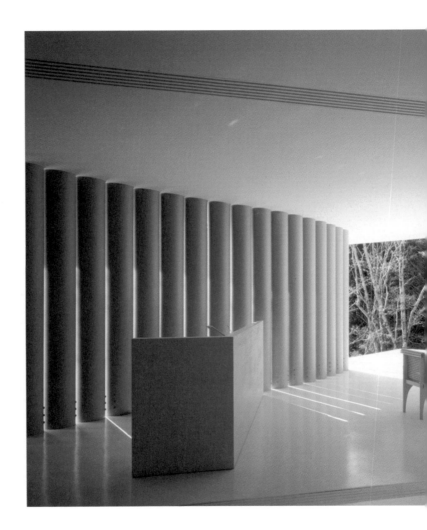

'종이의 집' 실내

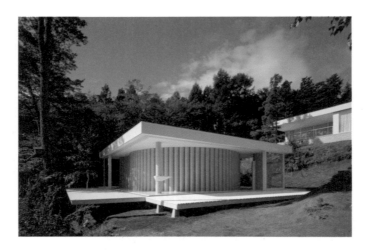

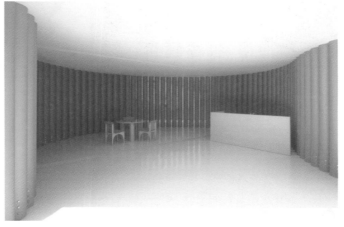

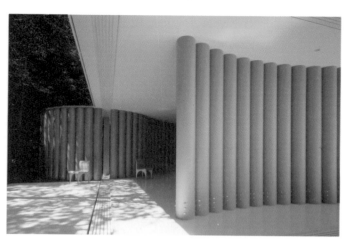

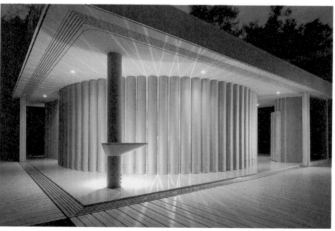

없지만 군이 별장을 설계해서 38조 인정과 건설 장관 인정을 신청하기로 했다. 그후 수많은 실험과 심사회를 재빨리 통과해서 1993년 2월에 겨우 인정을 취득했다.

평면적으로는 10미터×10미터 바닥에 지관 100개를 S자 모양으로 줄지어 놓고, 정사각형과 호 안팎에 다양한 공간을 형성했다. 작은 원형은 욕실과 안뜰을 에워싸고, 외부 지관은 비구조 가리개로 자립하게 했다. 구조로 사용되는 80개의 지관으로 큰 원형을 구성하고, 안쪽에 거주 공간, 바깥쪽에는 복도 공간을 형성했다. 그 복도에 있는 지름 123센티미터의 지관은 독립된 기둥이며 내부는 화장실이다. 큰 원형의 거주 공간은 독립적인 주방 카운터, 미닫이문 및 간접 조명을 내장한 가동식 옷장만 점재하는 일반적 공간이다. 하지만 미닫이문을 닫으면 공간이 LDK(거실, 식당, 부엌)와 침실로 나뉜다. 그리고 가동식 옷장을 비스듬히 배치하면 침실을 다시 둘로 나눌 수 있다.

결과적으로 인정을 취득했지만, 당장은 건설 자금이 없어서 2년 반 후에 겨우 완성했다. 그렇지만 역시 나는 별장 생활을 즐기는 타입이 아니라서 1년에 한두 번 갈까 말까 한 터라, 순전히 앞으로의 '종이 건축'을 개발하기 위해 만든 작품이라고 할 수 있다.

'종이 갤러리'와 미야케 잇세이

미야케 잇세이(三宅一生, Issey Miyake) 씨와 처음 만난 것은 이소자키 아라타(磯崎新) 아틀리에에 근무하던 무렵, 거기서 열린 어떤 파티 때였다. 원래도 미야케 씨의 패션을 좋아했지만 그의 인품을 접하고 나서 나는 대번에 그의 팬이 되고 말았다. 그로부터 10년 후인 1993년, 기타야마 창조 연구소의 대표인 기타야마 다카오(北山孝雄) 씨의 기획으로 미야케 디자인 사무소의 갤러리 설계를 의뢰받았을 때는 정녕 꿈만 같았다.

미야케 씨는 표면적인 디자인에 그치지 않고 늘 옷의 소재와 기능에 이르는 새로운 생각을 제안해 왔다. 거기엔 단순

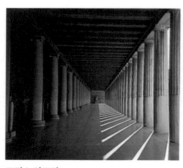

그리스 아고라

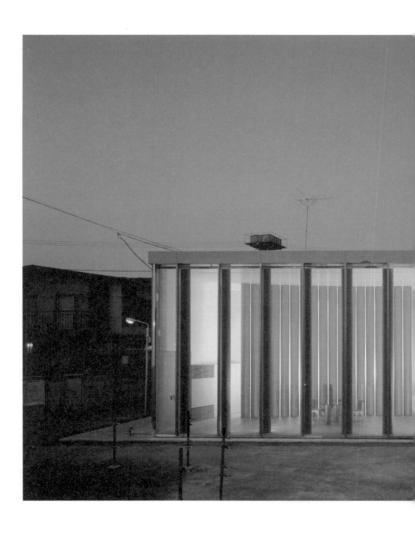

'종이 갤러리' 야경

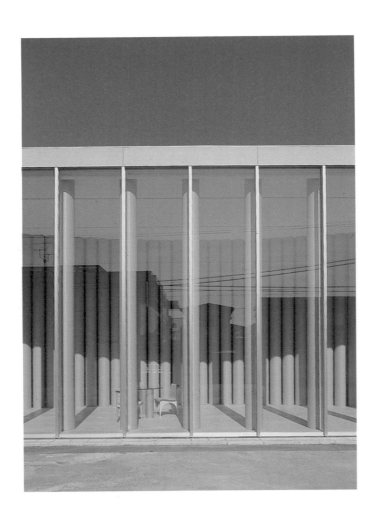

'종이 갤러리' 외관

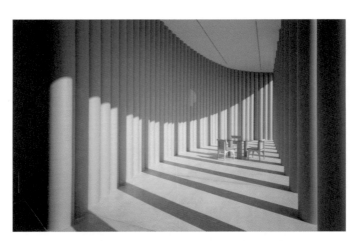

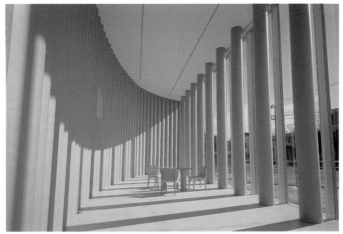

'종이 갤러리' 실내

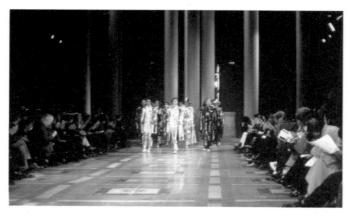

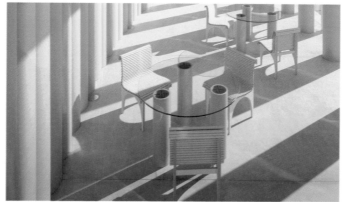

위: 1998년 봄, Issey Miyake 컬렉션
아래: 종이 가구(2015년부터 스위스 Wb form에서 제작)

한 패션을 넘어서는 개념이 포함되어 있다. 미야케 씨도 예전에 종이옷을 제안받은 적이 있어서인지 '종이 건축'에 흥미를 보였다. 불행인지 다행인지 버블 경제가 붕괴한 직후의 설계 의뢰라서 창고를 지을 만한 정도의 예산뿐이었기에 마침 '종이 건축'이 이 조건에 딱 들어맞았다.

20미터×6.5미터의 직사각형 부지를 보고, 그리스 아고라에서 체험한 기둥과 그림자만을 사용한 공간이 머릿속에 떠올랐다. 갤러리에 사용한 지관의 줄기둥을 통해 바닥에 생겨나는 줄무늬 그림자는 시간에 따라 움직이며 생생한 형상을 만들어 낸다. 뒤쪽 공간을 칸막이하는 지관 벽은 천장 그림자를 곡선 모양으로 비춰서 삼차원적 부피감을 이차원적으로 시각화했다. 이 공간을 위해서 의자와 탁자도 지관으로 제작했으며, 훗날 이탈리아 카펠리니(Cappellini)를 통해 제품화되었다.

1998년 봄에 열린 미야케 씨의 파리 컬렉션에서는, 지관으로 패션쇼장을 구성했다. 이곳에서는 지름 62센티미터, 길이 13미터의 지관 7개를 북두칠성으로 형상화해서 배치하고, 거기서 모델이 보였다 안 보였다 하게끔 연출하기도 했다. 이 또한 꿈만 같은 작업이었다.

'종이 돔'

기후(岐阜)현 게로(下呂) 온천 옆에 자리한 이케하타 공무소의 이케하타 아키라(池畑 彰) 사장으로부터 뜬금없이 "혹시 종이로 기둥 없는 대공간 작업장을 만들 수는 없겠습니까?"라는 연락을 받았다. 이것은 눈이 쌓이는 기간에도 야외에서 작업하기 위한 공간이었는데, 더구나 자신들이 직접 조립할 수 있는 구조로 건축하고 싶다고 했다. 그래서 부지 조건과 편의성을 고려해서 큰 지붕의 폭 27.2미터, 중앙 높이 8미터, 깊이 22.8미터의 아치 모양으로 설계했다. 당시에는 지관을 호 모양으로 구부릴 수 없다고 생각했기에, 호 구간을 1.8미터짜리 직선 지관으로 18등분해서 집성재 조인트로 접합했다. 지관 프레임은 1.8미터(바깥지름 29센티미터, 두께 2센티미터)×0.9미터(바깥지름 14센티미터, 두께 1센티미터) 단위로 분할하고, 수평 강성은 가새를 대신해서 지붕 기초를 겸하는 구조용 합판으로 부담했다.

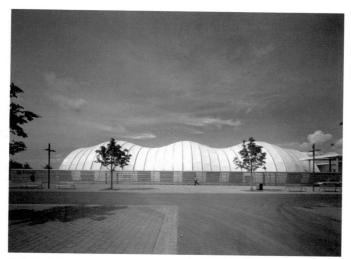

독일 하노버 엑스포 일본관

이 합판에는 강성에 영향을 주지 않는 범위에서 원형 구멍을 최대로 뚫어 폴리카보네이트 물결 판을 통해 자연광이 들어오게 한다. 지관은 습기의 영향을 최대한 막기 위해 투명 우레탄액에 담가서 방수했다. 아치에 가해지는 구부리는 힘을 막기 위해 마구리와 조인트를 완전히 결합시켜 하중을 골고루 분산시켰다. 그리고 눈이 쌓일 때 양끝 눈이 떨어져 가운데에만 쌓일 상황의 변동 하중도 미리 판단하여 철근 인장 부재로 보강했다. 이 새로운 구조를 위해 또다시 38조 인정을 취득해 냈다.

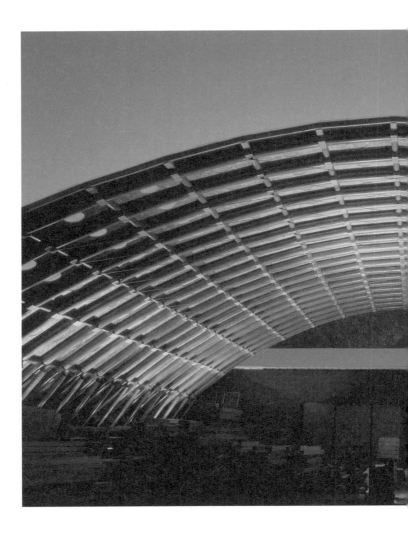

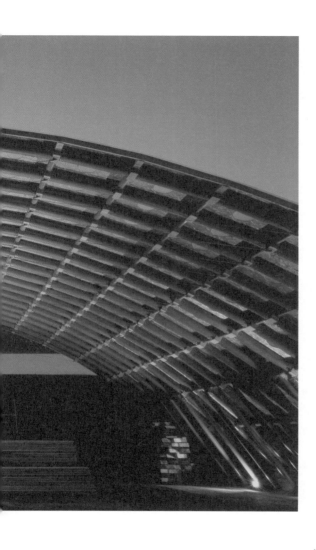

'종이 돔' 야경

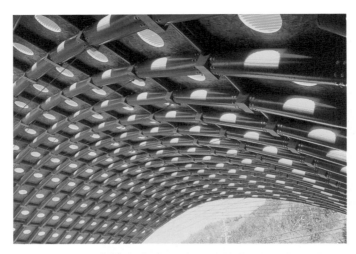

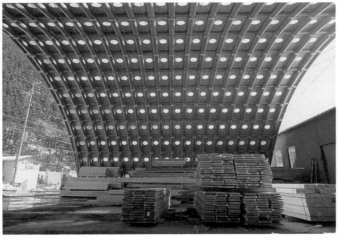

위, 아래: '종이 돔' 내부

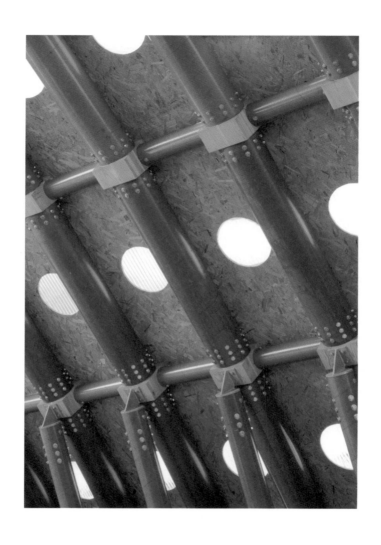

'종이 돔' 지관과 나무의 조인트

2000년 독일 하노버 엑스포 일본관

국제 박람회에 설치하는 파빌리온은 역사적으로 늘 새로운 건축 구조와 재료의 실험장이었다. 예를 들어 1851년 1회 런던 국제 박람회에서는 수정궁이라고 불리는, 현대에서 보편화된 철골과 유리만을 사용해 건축한 파빌리온이 만들어졌다. 그리고 1889년 파리 국제 박람회에서는 에펠탑, 1968년 몬트리올 국제 박람회에서는 프라이 오토(Frei Otto)의 케이블과 막을 사용한 구조물, 버크민스터 풀러의 지오데식 돔 등이 전 세계에 소개되었다.

따라서 국제 박람회의 일본관을 설계하는 일은 학생 때부터의 꿈이었는데, 바야흐로 2000년 독일 하노버 엑스포에서 일생일대의 소망이 이루어졌다. 더군다나 동경하는 프라이 오토 씨가 컨설턴트로서 설계 팀에 합류했다.

하노버 엑스포는, 1992년 리우데자네이루 유엔 환경 개발 회의에서 선언한 '지속 가능한 개발(sustainable development)'을 이어받은 까닭에 환경 문제가 가장 큰 주제였다. 그래서 박람회 후에 파빌리온을 해체해도 산업 폐기물이 최대한 발생하지 않는 것을 설계 이념으로 삼아 대부분의 건축 재료가 재활용 또는 재사용될 수 있도록 재료와 구조를 고려했다. 기본적인 구조재는 지관이었다. 하지만 '종이 돔'에서 느낀 바

는, 저렴한 지관에 비해서 목제 조인트 비용이 상당히 높다는 점이었다. 그래서 얼마든지 길게 만들 수 있는 지관의 특성을 고려하여 조인트가 없는 그리드 셸 모양의 지관 아치로 대체했다. 단, 이 터널 아치는 길이 약 74미터, 폭 약 35미터, 높이 약 16미터 정도로, 긴 쪽 풍압에 따른 횡력이 훨씬 결정적이었다. 그러므로 횡력에 유리한 높이와 폭 방향에 구멍을 만들어 삼차원 곡선의 그리드 셸을 구성하고, 내부 공간에도 변화를 주기로 했다.

지관끼리의 조인트에는 천으로 된 띠가 사용되었다. 지관 두 개가 서로 만나는 지점은, 밑으로부터 밀어 올려져 삼차원 그리드 셸이 되는 과정에서 각도가 벌어지며 테이프 접합부에 적절한 장력을 가한다. 또한 지관 자체도 회전하며 평면적으로 완만한 S자를 그리므로, 삼차원적 움직임을 허용하는 조인트로 만들었다.

한편 지관 그리드 셸의 강성을 유지시켜서 지붕과 종이막 재료를 고정하였고, 건설 중에나 보수할 때에도 사용할 수 있는 사다리 모양 아치(러더), 또 그것과 수직으로 만나는 '래프터'라고 하는 목제 프레임을 조합했다.

박공 면의 강성도 유지해야 했기에 목제 아치로 지관 그리드 셸의 끝부분을 끼워 넣고, 기초에서 케이블을 60도 그리드로 펼쳤다. 그 면에 한 변이 1.5미터인 정삼각형 페이퍼 허

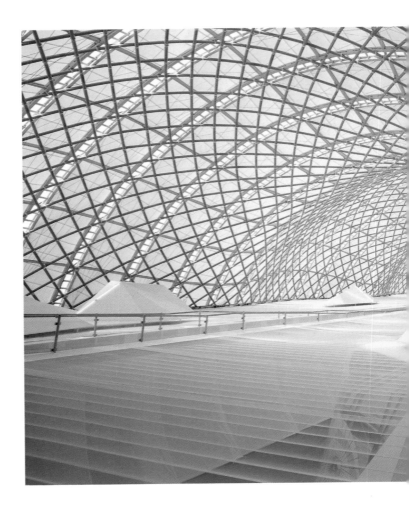

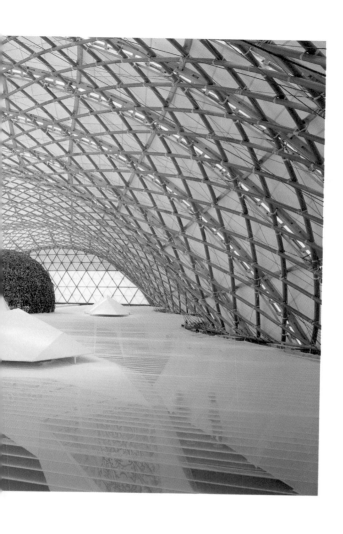

독일 하노버 엑스포 일본관 내부

위: 일본관 야경
아래: 독일 하노버 엑스포
일본관 조인트 부분

니콤으로 격자를 구성하고, 배기용 루버와 막을 쳤다. 페이퍼 허니콤은 '자귀나무 미술관'과 마찬가지로, 허니콤 보드를 알루미늄으로 접합해서 사용했다.

기초는 강철 프레임과 비계용 판자로 구성한 상자 안에 모래를 채워 넣어서, 해체 후 재사용하기 쉽게 만들었다.

지붕 막도 재활용을 고려해서 불연 종이를 유리 섬유로 보강하였다. 이것 또한 폴리에틸렌 불연 필름을 얇게 씌운 샘플을 반복적으로 실험한 끝에, 필요 강도와 내화 성능을 얻을 수 있었다.

3 유학

미국 유학을 결정하기까지

유학을 결심한 데에는 몇 가지 이유가 있다. 일단 외국에
대한 동경심이 있었다. 복식을 업으로 하는 어머니는 내가 어
릴 때부터 유럽에 자주 출장을 갔는데, 그때마다 늘 매력적인
선물을 잔뜩 사다 주셨다. 나는 어머니가 집에 돌아오면 마치
보물 상자를 열듯이 두근거리는 마음으로 여행 가방을 열어
보곤 했다. 또 초등학생 때부터 럭비에 푹 빠졌던 터라 어떻게
든 럭비의 본고장인 영국이나 호주로 럭비 유학을 가 보고 싶

어서 장학금이나 교환 학생을 신청했지만 탈락했다. 그 후 중학교에 다니던 시절엔, 기술·가정 수업에서 주택 설계를 유난히 잘했기에 건축가가 되겠다고 결심했다. 그래서 럭비와 건축학부로 유명한 와세다 대학교에 진학하고 싶었다. 사실 그다지 공부할 필요는 없었지만, 와세다 대학교 건축학부 입시에 데생 시험이 포함된다는 사실을 알고 고등학교 1학년 때부터 매주 일요일에 데생을 배우러 다녔다. 데생이 점점 즐거워져서 고등학교 2학년 때부터는 럭비 연습을 마치고 날마다 데

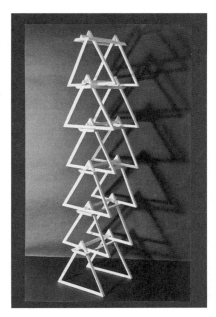

**오차노미즈 미술 학원 시절에
만든 조형 작품**

생 학원 야간부에 다녔다. 그 겨울, 내가 다니던 세이케이(成蹊) 고등학교는 도쿄 대표로 하나조노(花園) 럭비장에서 열린 일본 전국 대회 본선에 진출했다. 하지만 1회전에서 오사카 공업 대학 부속 고등학교(현재 조쇼 학원(常翔学園)이다.)에 패하며 실력 차이를 뼈저리게 느꼈다. 럭비로 좌절을 맛본 동시에, 내 적성에는 이공 계열보다 예술 계열이 더 맞는다는 점을 깨닫고, 진로 희망 대학을 와세다 대학교에서 도쿄 예술 대학교 건축과로 변경했다. 그 후 고등학교 3학년 때는 럭비를 계속하면서 오차노미즈(御茶の水) 미술 학원 야간 건축과(입시 학원)에 들어갔다. 그곳에서 마카베 도모하루(真壁智治)라고 하는, 매우 개성 넘치는 선생님과 만났다. 당시 그는 검정 셔츠에 검은색 작업용 7부 바지를 입고 금색 워커를 신었으며 포니테일에, 뱀가죽 머리띠 차림이었다. 게다가 눈썹을 깎고 입 주변과 턱에 수염을 길렀다. 그때까지 순진한 고등학생이었던 나는 그 독특한 선생님의 영향을 많이 받았다. 내 입으로 말하기는 뭐하지만 조형 과제 실력이 남들보다 훨씬 뛰어났기 때문에, 다른 사람이 한 작품을 완성하는 동안 나는 두 작품을 만들어 냈다. 그 모습을 보고 마카베 선생님이 "예술 대학은 요즘 재미없으니까 외국 대학교에 가 보면 어때?"라고 조언해 줬다. 그때 우연히 마카베 선생님의 댁에서 본 건축 잡지《A+U》에 존 헤이덕(John Hejduk)의 작품과 그가 출강하

는 뉴욕의 쿠퍼 유니언 대학교가 소개되어 있었다. 건축에 대해 아무것도 모르는 내가 봐도 존 헤이덕의 작품과 쿠퍼 유니언 대학교는 충분히 매력적이었다. 결국 그 일이 유학의 방향을 결정지었다.

또 마카베 선생님의 영향으로 이소자키 아라타의 건축과 조우한 일도 빼놓을 수 없다. 선생님을 따라 건축가 이소자키 아라타의 대표작 군마(群馬) 현립 근대 미술관을 보러 갔다. 그의 해설을 들으며 이 건축에 얼마나 다양하고 새로운 콘셉트가 담겨 있는지를 알고는 감동했다. 그때 나는 나중에 꼭 이소자키 아라타 밑에서 일하겠다고 결심했다.

서던 캘리포니아 건축 대학교

처음에 미국으로 건너간 목적은, 존 헤이덕 선생님이 학부장을 맡고 있는 쿠퍼 유니언 대학교에서 공부하는 것이었지만 일본에서는 그곳에 관한 정보를 전혀 얻을 수 없었다. 그래서 무작정 미국으로 가 봤으나 일반 학교의 입학 시기는 두 번(9월과 1월) 있고, 그중 쿠퍼 유니언의 입학 시기는 9월뿐이라는 사실을 알게 되었다. 일단 아무 대학교에나 들어가자고 생각해서 찾아낸 학교가 서던 캘리포니아 건축 대학교

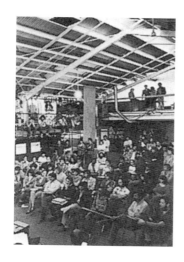

SCI-Arc의 강평회 풍경

(SCI-Arc)였다. 로스앤젤레스에 위치한 어학원에서 영어 회화를 공부했기 때문에, UCLA(캘리포니아 대학교 로스앤젤레스 캠퍼스)나 USC(서던 캘리포니아 대학교) 등 유명한 대학교 몇 군데를 살펴보고 다녔지만 우연히 발견한 SCI-Arc가 다른 학교들보다 훨씬 마음에 들었다. 입학 시험 때 학장 레이 카프(Ray Kappe)가 직접 면접을 봤는데, 나는 오차노미즈 미술 학원에서 만든 과제 포트폴리오를 보여 줬다. 학장이 내 작품을 좋게 평가한 덕분에, 결과적으로 TOEFL도 면제받고 2학년으로 편입하게 되었다.

SCI-Arc는 1974년 캘리포니아 공예 대학교 교수였던 건

축가 레이 카프를 중심으로, 기존 대학의 방침에 맞선 선생님과 학생 들이 함께 창립한 새로운 학교다. SCI-Arc의 맨 처음 과제는 오래된 공장 건물을 학교 교사로 개장하는 일이었다. 내가 입학한 1978년에도 공장 건물이 여전히 학교 교사로 쓰이고 있었는데, 그곳에 학생 스스로 책상 등을 들고 가서 각각의 스튜디오를 만들어 공부하였다. 그런 모습이 다른 학교에서는 찾아볼 수 없는 독창적인 분위기를 자아냈다. 당시에는 유명하지 않은 학교였지만 캘리포니아에서 건축의 새로운 움직임을 대표하는 건축가들, 레이 카프를 비롯하여 프랭크 게리(Frank Gehry), 모포시스(Morphosis) 등이 이곳에서 학생들에게 자극을 주는 수업을 진행하였다. 골판지를 합쳐서 만든 의자로 유명한 프랭크 게리는 뉴욕 근대 미술관에도 소장된 이 의자의 시험작을 이곳 학교에서 만들었다. 그 당시 학생들이 이 의자의 시험작을 마음대로 사용하던 광경이 인상적이었다.

저학년 때의 과제 중에는 버크민스터 풀러가 발명한 지오데식 돔을 산 위로 만들러 가거나 학생들이 직접 새로운 역학을 활용한 연을 만들어 산타모니카 해변으로 날리러 갔던 일이 있었는데, 재미있었다. 원래는 쿠퍼 유니언의 입학 시기까지만 다닐 생각이었지만, 실지적이고 독창적인 과제가 많은 데다 수업 내용도 재미있고 학교 분위기도 내 성향에 잘 맞

았기에 2년 반을 더 다녀서 4학년 과정까지 수료하게 되었다.

쿠퍼 유니언 대학교

서던 캘리포니아 건축 대학교에서 2년 반 동안 공부한 후, 첫 목표였던 쿠퍼 유니언 대학교에 편입했다. 지금은 SCI-Arc도 세계적으로 유명하지만, 쿠퍼 유니언은 1859년에 설립한 전통 있는 학교다. 또 당시까지만 해도 미국에서 유일하게 수업료가 무료인 학교였기 때문에 경쟁률도 가장 높았다. 쿠퍼 유니언의 창설자는 피터 쿠퍼(Peter Cooper)로 노후에 자산가가 된 엔지니어였는데, 그는 가난한 집에서 태어나 어렵게 돈을 벌어 공부했기 때문에 돈이 없는 사람에게도 열린 학교를 세우겠다고 결심했다. 마침내 1859년, 쿠퍼 유니언을 설립했다.

학교 건물은 파리 국제 박람회 이전에 세워졌는데, 당시만 해도 엘리베이터가 발명되지 않은 상태였다. 하지만 엔지니어였던 쿠퍼는 '위아래로 이동하는 기계'가 반드시 발명되리라 예상해서 건물 중심부에 실린더 모양의 공간을 뚫어 놓았다. 학교를 새단장할 무렵 그의 유지를 계승해서 실린더 모양의 엘리베이터가 설치되었는데, 학교에 다닐 때 나는 이 엘

리베이터 홀에서 매번 프레젠테이션을 했었다. 그래서인지 이 실린더 형태가 내 건축의 원형이 되었고 뇌리에도 강렬하게 새겨졌다. 큰 공간 속의 실린더는 공간을 유동적으로 만들기에 매우 마음에 들었다. 그런 까닭에 내 초기 작품에는 거의 실린더가 있다. 도쿄 네리마(練馬)구 샤쿠지이(石神井)의 집합 주택을 설계할 때 처음으로 엘리베이터가 있는 건물을 설계했는데, 그때 실린더 속에 엘리베이터를 넣었다.

쿠퍼 유니언의 건물은 존 헤이덕 선생님이 개장(改裝)했고, 그의 몇 안 되는 현실 건축물이다. 역사적 건축물인 외관과 헤이덕 선생님이 개장한 흰색 기하학 형태의 내부 장식이 대조적이다. 헤이덕 선생님은 자기 작품에 대한 애정이 대단

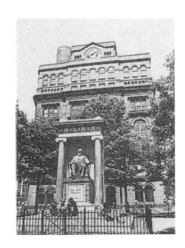

쿠퍼 유니언 대학교

해서 학생들이 기둥에 벽보 한 장을 붙이는 것조차 허락하지 않았다.

　　미국은 동부와 서부가 마치 외국처럼 다르다고 하는데, SCI-Arc와 쿠퍼 유니언의 교육도 대조를 이루었다. SCI-Arc는 캘리포니아의 전위적인 분위기가 강세라 적극적이고 개성적인 부분을 존중하는 반면, 쿠퍼 유니언에서는 역사를 중요하게 생각했다. 그래서 학생들에게 역사적인 것을 근거로 삼아야만 비로소 앞으로 나아갈 수 있다고 가르쳤다. 이는 객관적인 이론이라서 타인을 설득하는 단계로도 이어지는 중요한 공부였다. 고전 건축에 관한 공부는 쿠퍼 유니언에서 얻을 수 있는 귀중하고 유익한 부분 중 하나였다. 하지만 쿠퍼 유니언의 교육은 실무 건축에 관한 공부라기보다, 건축이라는 하나의 매체를 사용해서 자신의 생각을 표현하는 추상적인 방향으로 너무 치우쳐 있는 듯했다.

존 헤이덕 선생님의 교육

　　쿠퍼 유니언의 가장 큰 매력은 역시 존 헤이덕 선생님의 존재였다. 헤이덕 선생님은 커다란 몸집에도 작고 정교한 물건을 매우 좋아했다. 때때로 학부장실을 엿보면 거대한 덩치

의 그가 작은 모형을 만지작거리고 있었다. 그 모습이 굉장히 인상적이었다.

헤이덕 선생님의 교육 방법과 그가 만든 초기 작품의 기본에는 '9개의 정사각형 그리드(9 Square Grids)'가 있다. 그는 이 과제에 대해서 다음과 같이 설명했다.

'9개의 정사각형 그리드' 과제는 신입생에게 건축 개념을 소개하기 위한 교재로 사용된다. 이 과제에 임하면 학생들은 격자, 말뚝, 들보, 기둥, 벽, 바닥, 주위, 영역, 모서리, 선, 평면, 확장, 압축, 장력, 변환 등 건축 용어를 발견하고 이해할 수 있는 동시에 평면도, 입면도, 단면도, 디테일의 의미를 깨달아서 몸소 그리기 시작한다. 또한 엑소노메트릭(axonometric)이라는 삼차원적 도면을 그리고 입체 모형을 만들어 공간을 발견한다. 마침내 이차원적 도면과 삼차원적

존 헤이덕의 작품

모형의 상호 관계를 배우게 된다.

이 개념은 헤이덕 선생님의 작품 '텍사스 하우스'나 '다이아몬드 시리즈' 등에 잘 나타나 있다. 또한 헤이덕 선생님이 언급한 "건축의 시학"이라는 말에서 벌써 알 수 있듯이 건축을 소재로 해서 사물을 생각하고, 건축을 표현 수단으로 삼아 시를 삼차원화하는 시도가 교육 활동과 그의 작품에도 현저하게 드러나 있다. 실제로 학생들은 시 수업을 필수적으로 들어야 했다. 그러고 보니 그는 구조 역학을 매우 중요시해서 5년 내내 필수 과목이었다. 이는 그가 로마 대학교에 유학을 갔을 때 건축 구조 분야의 거장 피에르 루이지 네르비(Pier Luigi Nervi)에게 사사한 것만 봐도 알 수 있는데, 헤이덕 선생님의 말로 시학과 구조 역학의 관계를 표현해 보자면 다음과 같다.

The architect can create illusion which can be fabricated.
건축가는 실제로 만들어 낼 수 있는 환상을 창조할 수 있다.

이소자키 아라타 아틀리에

　　미국의 건축학부는 5년제다. 쿠퍼 유니언에서 4학년을 마칠 즈음, 졸업 후의 진로 결정을 망설였다. 미국에서 대학원에 진학하거나 취직하거나, 아니면 일본에서 취직하는 방향을 고려했다. 유학 생활로 미국의 정보는 충분했지만 일본 상황을 전혀 몰랐기 때문에, 쿠퍼 유니언을 1년 휴학하고 일본에서 일해 보기로 했다. 일본에서 일한다고 생각하니 고등학교 시절부터 꿈꾸던 이소자키 아라타 아틀리에 말고는 다른 선택지가 없었다. 그래서 겨울 방학에 귀국하여 미국에서 만든 작품을 정리한 포트폴리오를 이소자키 씨에게 하나하나 보여 주며 면접을 봤다. 나는 필기시험에 약하지만 실기나 면접에는 강했던 터라 운 좋게 채용되었다.

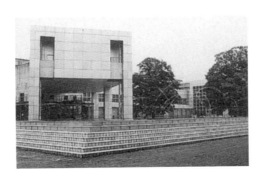

이소자키 아라타의
작품

4학년을 마치고 이소자키 아틀리에에서 일하기 위해 일본으로 돌아가기 전, 이탈리아 마니에리슴(르네상스 후기) 건축의 거장 안드레아 팔라디오(Andrea Palladio)의 건축물을 돌아보기 위해 베네치아에 갔다. 그곳에서 풍문으로 이소자키 씨의 부인이자 유명 조각가인 미야와키 아이코(宮脇愛子) 씨가 베네치아 리도섬의 한 호텔에 머무른다는 사실을 알았다. 저녁에 호텔로 가서 미야와키 씨가 돌아오기를 몇 시간 동안 기다렸지만 뵐 수 없었다. 하는 수 없이 로비에 있던 장미꽃 한 송이를 꺾어서 편지와 함께 프런트에 맡겼다. 그 일 때문인지 미야와키 씨의 눈에 들어서, 이소자키 아틀리에에서는 이소자키 씨의 일보다 미야와키 씨의 조각 모형을 만드는 업무를 더 많이 했다. 아틀리에에서 1년 정도 일했지만 이소자키 씨와 직접 이야기하거나 지도를 받을 기회는 좀처럼 없었다. 그러나 당시 매우 뛰어나고 개성 있는 직원들이 많아서 그들로부터 많은 자극을 받을 수 있었다. 예컨대 현재는 독립해서 활약 중인 야쓰카 하지메(八束はじめ) 씨, 우시다 에이사쿠(牛田英作) 씨, 와타나베 마리(渡辺真理) 씨, 와타나베 마코토(渡辺誠) 씨, 겐 베르토 스즈키(玄·Bertheau·進来) 씨 등은 당시에도 고분고분한 직원이라기보다 독립심 강한 개성적인 사람들이었기에 그들 모두를 떠맡은 이소자키 씨가 얼마나 대인배인지 새삼 놀라울 따름이다.

4 만남

아이디어가 넘치는 건축가 에밀리오 암바스

에밀리오 암바스와의 만남은 내가 건축가로서 자립하는 방법과 작품 콘셉트를 짜는 데 가장 큰 영향을 끼쳤다. 만남이라고는 하지만, 내가 그에게 흥미를 느껴서 뉴욕 쿠퍼 유니언에 재학 중이던 시절에 편지를 보낸 뒤 찾아간 것이 계기다. 에밀리오 암바스에게 흥미를 느낀 까닭은 그가 건축가로서 자립한 방법이 독특했고, 각종 디자인 분야에서 아이디어 넘치는 작품 콘셉트를 발표했기 때문이다.

에밀리오 암바스의 작품

그는 아르헨티나 출신으로 모국의 대학교를 나온 뒤, 미
국 프린스턴 대학교 대학원을 졸업했다. 그 후 뉴욕 근대 미
술관의 큐레이터(학예사)가 되었다. 그 무렵부터 독특한 전시
기획, 전시장 구성, 그래픽 디자인, 공업 디자인, 실제로 거의
지어진 바 없는 환상적인 건축 등을 발표했다. 그의 디자인엔
형태미는 물론, 늘 참신한 아이디어로 가득한 기능적 제안이
있다. 이를테면 접착제 없이 우표를 붙여서 봉인하는 에어러

그램 봉투나 운송용 컨테이너를 겸한 전시회 디스플레이 장치 등 주관적인 디자인에 의지하지 않고 설득력 있게 제안해 내서 항상 보는 이들을 깜짝 놀라게 한다. 나는 그에게 온갖 것을 배우고자, 학창 시절에 그의 전시회를 기획해서 일본에 돌아온 후 이를 성사시켰다. 그 후로 나는 세계 각국에서 열리는 그의 전시회장 디자인을 담당하고 있다. 그의 영향으로 나 또한 대학교를 졸업한 후 어느 건축가의 밑에서도 일하지 않았다. 그 대신 전시회 큐레이터나 공업 디자인부터 시작해서 건축 실무를 독학했다.

은인이자 친구 시인 다카하시 무쓰오

다카하시 무쓰오 씨는 내게 다채로운 기회를 가장 많이 제공해 준 은인(?)이자 친구(?)인 소중한 사람이다. 이소자키 씨의 소개로 그를 만나게 됐다. 내가 성인이 된 후 처음으로 일본에서 생활하며 이소자키 아틀리에에서 일할 때 아무것도 모르는 나를 가부키, 전시회, 맛집, 바 등 여러 곳에 데려가 주셨다. 또 1985년 쿠퍼 유니언을 졸업하고 완전히 귀국한 뒤에도 세이부(西武) 백화점에서 다카하시 씨가 기획한 '미래의 아담' 전시에 아사바 가쓰미(浅葉克己), 이노우에 유이치(井上

有一), 가네코 구니요시(金子国義), 기타가와 겐지(北川健次), 구마가이 도키오(熊谷トキオ), 스즈키 아키오(鈴木昭男), 다쓰무라 진(龍村仁), 다하라 게이이치(田原桂一), 히비노 가쓰히코(日比野克彦), 마쓰무라 데이조(松村禎三), 마루오 스에히로(丸尾末広), 요시다 가쓰(吉田カツ), 요쓰야 시몬(四谷シモン), 요네바야시 유이치(米林雄一) 등 쟁쟁한 인물들과 함께 작품을 출품하게끔 도왔다. 또한 오사카 조선소 재개발 팀에 끼워주기도 하고, 사진작가 구루 사치코(久留幸子) 씨, 유후인(由

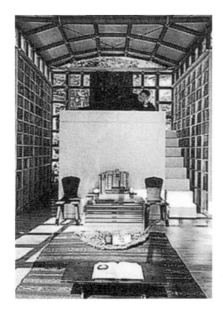

**다카하시 무쓰오의
'시인의 서고'에서**

布院) 가메노이 별장의 나카야 겐타로(中谷健太郎) 씨 부부 등도 소개해 준 덕분에 일을 의뢰받을 수 있었다. 다카하시 씨의 자택에서도 거실 증축, 서고 신축, 주방과 욕실 개장을 의뢰받아 세 번에 걸쳐 일했다. 자택이 가나가와(神奈川)현 즈시(逗子)에 있어서, 증개축이 끝난 뒤로 그다지 뵙지 못했다. 이런 얘기를 다카하시 씨에게 하면 혼날 테지만, 가끔씩 보수하거나 손상된 부분을 수리하러 오라고 할 때야말로 뵐 수 있는 좋은 기회다. 그때마다 거실에 새로 늘어난 수집품(골동품부터 몇백 종류의 토끼 장식물 등 다양하다.)이나 멋들어지게 가꾼 정원을 볼 수 있는데, 그런 것에 하나하나 얽힌 다카하시 씨의 이야기가 늘 몹시 기대된다.

세상에서 건축을 가장 잘 관찰하는
사진작가 후타가와 유키오

세계적인 건축 사진가 후타가와 유키오(二川幸夫) 씨는 전 세계 건축이 자신의 피사체가 되기를 바라는 사진작가다. 그는 자신의 눈으로 전 세계의 건축을 보러 다니며 피사체가 될 만한 것을 선정한다. 다른 누구도 아닌 오로지 자기 가치관에 따라 선택한 건축만이 그의 피사체가 될 권리를 얻는다.

대부분의 사진작가들은 건축가 또는 출판사 등의 의뢰를 받아서 사진을 찍는데, 후타가와 씨는 직접 출판사를 경영하며 사진집을 기획하고 편집까지 담당한다.

그는 늘 세계적인 시야로 사물을 관찰하고, 세계를 돌아다니며 촬영한 세계 최고의 건축을 세상 사람들에게 보여 주고 싶어 한다. 그가 만든 《GA 글로벌 아키텍처》라는 사진집은 세계 최고의 건축만 모아 놓은 것으로 유명하다. 특히나 하나의 건축물을 모든 구도에서 바라보고 촬영한 뒤 한 권의 책으로 정리해 낸다는 점에서 전 세계적으로도 유례를 찾아보기 드물고, 따라서 귀중하다. 세계의 건축 관련 서적 중에서도 한 개인의 눈에 들지 못하면 실릴 수 없는 유일한 책인 만큼, 지금은 《GA》에 실리는 것 자체가 세상 모든 건축가들의 영예가 되었다. 후타가와 씨는 자기 사진은 단순한 기록이라며 겸손해하지만, 1점 투시로 건축과 똑바로 마주 선 그의 사진에서는 독자적인 박력이 느껴진다. 그래서 그는 모두가 인정하는 세계적인 일인자다. 그런데도 자기 사진은 기록일 뿐 작품이 아니라며 퐁피두 센터가 의뢰한 전시회도 깨끗이 거절해 버렸다. 이처럼 자신의 자세를 철저하게 지키는 사람이다.

나는 뉴욕에서 지내던 시절에, 그의 딸 후타가와 가즈미 씨와 친하게 지냈다. 그런 인연으로 그가 뉴욕에 머물 적에는

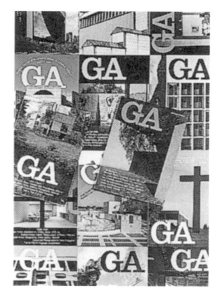

《GA》시리즈
© GAphotographers

자주 함께 시간을 보냈다. 또한 쿠퍼 유니언을 졸업한 후 그의 유럽 촬영 여행에 동행하는, 그야말로 둘도 없는 기회를 얻었다. 정말 고맙게도, 장래에 건축가가 되려 한다면 미리 세계의 다양한 건축을 봐 두는 것이야말로 중요한 공부가 되리라며 권한 것이다.

이 한 달 동안의 유럽 여행은 내 인생에서 매우 달콤하고도 씁쓸한, 그리고 중요한 경험이었다. 최고의 건축을 보고 음미하는 것이 가장 중요한 공부라고 하는 후타가와 씨와 함께 날마다 세계 최고의 건축을 보고 돌아다니며, 일이 끝난

뒤에는 매일 밤 넥타이를 매고 유명 레스토랑에서 식사를 대접받았다. 후타가와 씨는 지도도 거의 보지 않고 유럽 전역을 운전했다. 조수 대역이었던 나는 기껏해야 건축 사무소와 연락하거나 호텔 수속을 처리하는 것 외에 하는 일이 없었다. 나는 조수석에 앉아 후타가와 씨가 들려주는 건축과 요리에 관한 함축적인 이야기에 귀를 기울였을 뿐이다. 젊은 내가 아무런 도움도 되지 않는다는 데에 약간의 죄의식을 느꼈지만, 아침 일찍 일어나서 세차하는 것 정도밖엔 할 일이 떠오르지 않았다. 일정이 절반쯤 지난 어느 날, 스톡홀름 항구에서 페리를 탄 뒤 후타가와 씨가 내게 물었다. "스톡홀름 시청사를 보고 왔나?" 그때까지 나는 후타가와 씨가 차로 데려가 주는 건축물만 봤던 터라 "보지 않았습니다."라고 대답했더니, 그는 "그 건축, 매우 훌륭한데 왜 아침에 일찍 일어나서 직접 보고 오지 않았는가?"라며 열화와 같이 화를 냈다. 그는 내가 세차 따위를 할 게 아니라 자발적으로 행동하기를 바랐던 것이다. 그때 처음으로 이런 사실을 깨닫고 정말로 스스로가 부끄러웠던 기억이 있다.

후타가와 씨는 촬영을 결정하기 전에 건축가한테 양해를 구하지 않고 먼저 작품을 보러 갔다. 그런 다음, 그 건축이 좋다고 판단되면 그제야 내가 건축가에게 전화를 걸어서 촬영 허가를 받았다. 그곳이 설령 노르웨이 변두리라 해도 "후타가

와 유키오 씨가 촬영하고 싶다고 합니다."라며 전화를 걸면 수화기 너머로 건축가의 기쁜 마음이 절실히 느껴졌다.

후타가와 씨는 절대로 잘난 척하는 일이 없으며 아무에게나 스스럼없이 말을 걸었다. 핀란드 시골에서 알바 알토의 건축을 보러 온 일본인 학생을 선뜻 차에 태워 주거나 호텔에서 만난 낯선 사람에게도 큰 소리로 인사했다. 그런 자만심 없는 후타가와 씨의 모습에서 '세계적인 후타가와 유키오'의 도량을 느낀다.

내가 미국 유학을 마치고 일본에 돌아와 혼자서 일을 시작했을 무렵, 앞에서도 말했듯이 일단 전시회 기획과 전시회장 구성 디자인 업무를 담당했다. 그때 후타가와 씨가 어째서 전시회 기획을 하고 있느냐고 이유를 물었다. 나는 "일본에 아무런 연고도 없는 제가 전시회 기획을 통해서 여러 사람들과 만나면 장차 이것이 건축 일로도 이어지리라고 생각합니다."라고 말했는데, 그는 "그런 일에 쓸데없는 시간을 낭비하지 말게. 좋은 건축가가 되고 싶으면 좋은 건축을 만들면 돼. 그렇게 하면 저절로 일이 들어올 거야."라고 조언했다. 그의 말이 내가 나아가야 할 방향을 결정지었다. 딱히 일정한 수입도 없는 내게 전시회 일은 충분히 매력적이었지만, 후타가와 씨의 말씀대로 좋은 건축가가 되는 일만을 생각하며 앞으로 내가 나아갈 방향을 확인해 보기로 했다. 건축가뿐만 아니

라 다른 크리에이터도 마찬가지겠지만, 우리 인생은 유리 세 공처럼 부서지기 쉽다. 이익을 볼 수 있거나 상을 받아서 조금이라도 거만해지기 시작하면 순식간에 자기가 본래 목표로 삼은 건축가와는 다른 방향으로 치우치기도 한다. 그런 만큼 자신의 방향을 주의 깊게 확인해서 스스로를 단련하고 투자해야 한다고 생각한다.

건축가로서 내 최고 목표는, 언젠가 후타가와 씨가 사진을 찍고 싶어 할 만한 작품을 만드는 것이다.

종이 건축을 실현해 준 건축 구조가 마쓰이 겐고 선생님

건축 구조가 마쓰이 겐고 선생님과의 만남은 종이 건축 뿐 아니라 내 건축 전체에 큰 영향을 끼쳤다. 선생님은 "구조는 뭔가를 제약하기 위해 존재하는 것이 아니라 가능성을 확대하기 위해 존재하는 것이다."라고 알려 주셨다.

처음 만났을 때 선생님은 이미 70세였는데, 일본을 대표하는 건축 구조가로서 수많은 유명 건축가들의 작업에 참여하고 계셨다. 하지만 당시 나는 32세의 풋내기 건축가였기에, 일반적으로 나 같은 애송이가 선생님에게 설계를 부탁하는 일 따윈 상상조차 할 수 없었다. 그러나 나는 타고난 뻔뻔

**마쓰이 겐고 선생님(왼쪽)과
데즈카 씨(오른쪽)의 모습**

스러움을 앞세워서 전혀 주저하지 않고 선생님을 찾아갔다. 그 무렵 선생님은, 옛날 목수들이 직감에 의지해 사용하던 나무나 대나무로 된 구조에서 새로운 가능성을 찾고 계셨다. 그런 시기에 '두근두근 오다와라 꿈 축제' 메인 홀의 설계 협력을 부탁했더니 "나무 다음은 대나무였는데, 이번에는 종이인가?"라고 쓴웃음을 지으면서도 흥미진진한 얼굴로 수락해 주셨다.

　마쓰이 선생님은 대학에서 실시한 온갖 연구를 학문 수준에 그치지 않게끔 하셨다. 일본에는 훌륭한 건축 구조가가 꽤 있지만 선생님처럼 여러 건축가와 함께 연구한 바를 실제

로 직접 실현해서 건축가의 착상을 크게 비약시킨 건축 구조
가는 드물었다.

현재 건축 설계의 세계는 컴퓨터화가 진행되고 있다. 따
라서 건축가들이 구조 설계를 의뢰해도 컴퓨터로 계산해 낸
부분은 블랙박스화해 버리기 때문에, 왜 그렇게 되는지도 잘
모른 채 '결과'만 받아들이게 된다. 하지만 마쓰이 선생님은
옛날 사람이라 눈도 안 좋은데 즉석에서 계산자를 사용해 손
으로 어림셈을 해 주신다. 즉 모든 결과를 도출하는 과정이
눈앞에서 시각화되기에 구조의 흐름도 알기 쉽고, 또 중간 단
계에서 나도 이런저런 의견을 말하거나 생각할 수 있었다. 그
러면서 새로운 가능성과 아이디어가 나오기도 했다.

선생님은 내게서 설계료를 절대 받지 않으셨다. 선생님
의 건축 구조 사무소에 설계를 의뢰할 만한 돈도 없었지만,
나는 운이 좋았다고 할까? 선생님의 호의 덕분에 개인 지도
를 받은 뻔뻔한 인간이다. "언젠가 자네가 유명해지면 설계
료를 받겠네."라고 줄곧 말씀하시던 선생님은 이윽고 돌아가
셨다. 조금은 내게 기대했는지도 모르지만, 지금 생각해 보면
너무 명성 높은 선생님한테 건축가들이 지레 겁을 먹고 아무
도 개인적으로 상담하러 오지 않아서 그분으로서도 쓸쓸하셨
는지 모른다. 나에게는 늘 저녁 6시쯤에 집으로 회의하러 오
라고 하셨고, 매번 30분 정도 회의를 하고 나면 "이제 됐지?"

라며 나를 상대로 술을 드셨다. 나도 그런 선생님과 보내는 시간이 매우 즐거웠다.

　1994년 미국 여행은 선생님과 마지막으로 함께한 즐거운 추억이다. 선생님이 과거 일본에서 개최한 '이음과 맞춤' 전시회를 내가 뉴욕과 시카고에서 새로이 기획하면서 오프닝 행사에 모시게 됐다. 이음이나 맞춤 같은 일본의 전통적인 목조 건축 접합 방식은 목수의 직감으로 만들어졌다. 그런데, 마쓰이 선생님은 절이나 신사 건축을 전문으로 하는 목수 스미요시 도라시치(住吉寅七) 씨와 협력하여 그것들의 강도를 실험하고 학술적으로 해명해 낸 것이다. 이 미국 여행은 74세의 선생님, 83세의 스미요시 씨, 선생님의 조수로 오랫동안 일해 온 데즈카 미노루(手塚 升) 씨(마쓰이 선생님의 새로운 도전을 실제로 실험하거나 구현하는 일은 그에게 달려 있었다.)와 내가 함께한 재미있는 모험이었다.

　마쓰이 선생님은 1995년에 암으로 입원하신 후 "문병이라면 오지 말게. 회의라면 언제든지 와."라고 하셨다. 그 호의를 받들어 나는 돌아가시기 몇 주 전인 1995년 말까지 고베 대지진이 일어난 후에 지은 '종이 성당', 1997년 봄에 완성한 아키타(秋田) 신칸센 다자와코(田沢湖)역 등의 설계에 관해 상담하러 다녔다. 마지막에 찾아뵈었을 때는, 기쁘게도 '종이 성당'으로 '마이니치 디자인상 대상'을 수상했다고 전해 드릴

수 있었다. 이 수상은 선생님의 도움 없이는 꿈도 꿀 수 없었기에, 선생님의 축하를 받고 난 뒤 다시 한 번 깊은 감사의 마음을 느꼈다.

5 유엔에서 활용한 종이 건축

르완다 난민

1994년, 르완다 후투족과 투치족이 일으킨 민족 분쟁으로 200만 명 넘는 난민이 탄자니아, 자이르(현 콩고) 등 인근 여러 나라로 유입됐다. 그해 여름, 일본 뉴스도 그 비참한 광경을 연일 보도하였다. 그 무렵만 해도, 설마 내가 르완다 난민을 돕게 될 줄은 전혀 상상하지도 못했다. 그런데 막 가을로 접어들었을 즈음, 담요를 두른 난민이 덜덜 떨고 있는 모습의 컬러 사진 한 장을 신문에서 보고, 이제껏 아프리카가

늘 따뜻한 지역이라고 철석같이 믿어 왔던 나는 깜짝 놀랐다. 유엔 난민 고등 판무관 사무소(UNHCR, 유엔 난민 기구)는 난민들에게 셸터용 플라스틱 시트만 줬는데, 9월이 되고 르완다 인근 지역에 우기가 도래하여 기온이 낮아지자, 플라스틱 시트만으로는 비바람을 막지 못해서 폐렴이 유행하기 시작했다. 그 전까지 만연해 있던 콜레라를 의료 활동으로 겨우 다스렸다고 생각하자마자 터진 일이었다. 셸터를 개선하지 않으면, 기껏 애쓰며 진행해 온 의료 활동이 전부 헛수고로 돌아가고 말 상황이었다.

당장 도쿄의 유엔 난민 기구 사무소를 찾아가서 단열 성능이 있는 지관 셸터를 제안했더니, 그곳에서는 스위스 제네바에 있는 유엔 난민 기구 본부에 직접 연락해 보라고 권유했다. 나는 즉시 편지에 자료를 첨부해서 본부에 보냈지만 한

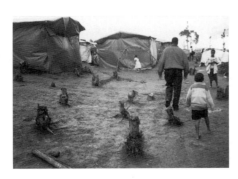

벌채된 나무들

달이 지나도 전혀 연락이 없었다. 화가 치밀어 속을 끓이다가 결국 10월에 제네바까지 담당자를 직접 찾아가기로 했다. 본부에서 만난 담당자 볼프강 노이만(Wolfgang Neumann) 씨는 유엔 난민 기구에서 15년이나 셸터 관련 업무를 주관해 온 독일인 건축가였다. 노이만 씨에게서 난민 캠프의 복잡한 셸터 실정에 관해 설명을 들었는데, 그는 다음 두 가지 이유로 '종이 셸터' 제안에는 현실성이 없다고 했다. 첫 번째 이유는 한 가족에 한 채씩 배정하는 셸터에 들일 수 있는 예산이 약 30달러뿐이라는 것이었다. 또 두 번째 이유는, 너무 안락한 셸터를 제공하면 난민이 아예 정착하기 때문에 최소한의 물품만 준다는 것이 유엔 난민 기구의 방침이었다.

그러나 노이만 씨는 전혀 다른 관점에서 '종이 건축'에 흥미를 보였다. 그 무렵 난민 캠프에서는 삼림 벌채 문제로 몸살을 앓았다. 유엔 난민 기구가 플라스틱 시트만 제공한 탓에 난민들이 주위에 있는 나무를 함부로 벌채해서 시트를 보강하는 틀을 만들었던 것이다. 200만 명 넘는 난민이 일제히 삼림을 벌채하기 시작하자 심각한 환경 파괴로 이어졌다. 그래서 유엔 난민 기구는 나무를 대신할 수 있는 재료를 찾았다. 대나무는 저렴하고 강도도 적당했지만, 비상시에 동남아시아에서 대량으로 수입하면 가격이 올라서 지역 시장을 파괴한다. 즉 비상시 대책 마련을 자연 재료에만 의존할 수는

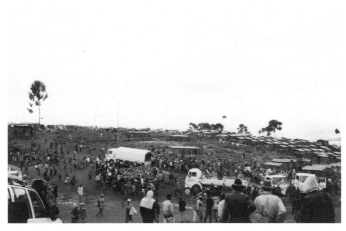

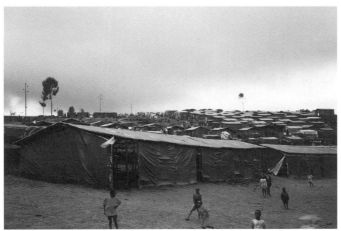

르완다의 난민 캠프

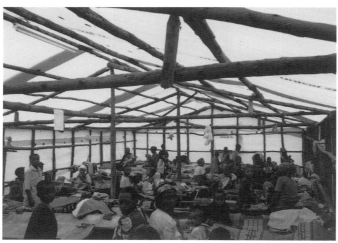

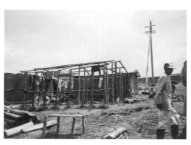

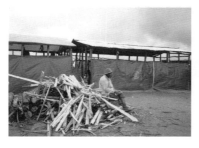

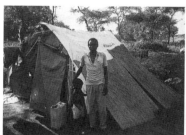

르완다의 난민 캠프

없는 것이다. 염화 비닐(PVC) 파이프는 자연 분해되지 않고, 불에 태우면 다이옥신 따위가 발생해서 환경에 좋지 않기 때문에, 캠프를 해체할 때 파이프를 회수하려면 막대한 비용이 든다. 그런 이유로 과거에 알루미늄 파이프를 한번 지급한 적이 있었는데, 난민들이 돈을 마련한다며 알루미늄 파이프를 팔아 치워서 결국 또 나무를 벌채하는 상황이 발생했다.

마침 유엔 난민 기구가 이 문제로 고민하고 있을 때 노이만 씨를 만난 것이었다. 그는 어쩌면 지관이 좋은 대체제가 될 수 있겠다고 생각했다. 그런 이유로 그는 '종이 건축'에 큰 관심을 보이며, 결국 그날 오후 약속을 다 거절하고 내 이야기를 계속 들어줬다.

노이만 씨를 처음 만나고 난 뒤, 런던에 들러서 간사이 국제 공항의 구조 설계를 담당했고, 세계적으로 유명한 영국의 구조 설계 사무소 '오브 아럽(OVE ARUP)'의 회장 존 마틴을 만났다. '종이 건축'을 이용한 난민용 셸터 개발 구상에 관해서는 일본에서 마틴 회장을 만났을 때 이미 이야기했었다. 그는 두 가지 측면에서 흥미를 보였는데, 하나는 이 계획이 지닌 인도적·사회적 의의, 또 하나는 지관이라는 새로운 구조재가 지닌 커다란 가능성에 대한 기술자로서의 관심이었다. 그래서 '종이로 만든 난민용 셸터' 개발에 필요한 기술적 지원을 해 주기로 하고, 즉시 그 전날까지 '레드 R(Red "R")'이

라는 조직에 배치되어 르완다로 지원을 나가 있던 젊은 직원과 예전에 아프리카 지사에서 근무하였던 직원 등 기술자 다섯 명을 모아서, 내 계획과 관련한 토론회 자리를 마련해 줬다. 토론 내용은 물론이고, 오브 아럽의 풍부한 인재와 행동력에 놀라지 않을 수 없었다.

한편 레드 R은 'Resister of Engineers for Disaster Relief'의 약자로, 각종 기술자(구조, 토목, 설비, 건축 등)를 회원으로 두고 있다. 그래서 전쟁이나 자연재해 등 비상사태가 일어나면 조직 내부의 적절한 기술자를 현지에 파견하는데, 오브 아럽도 일원이다.

런던에서 오브 아럽과 미팅을 마친 후, 공업 디자이너 재스퍼 모리슨(Jasper Morrison)을 만나 '난민 셸터 프로젝트'에 관해 이야기를 했더니 매우 흥미롭게 들어줬다. 또한 사회 공헌에 관심을 가진, 스위스의 세계적 가구 제조사 비트라(Vitra)의 사장 롤프 펠바움(Rolf Fehlbaum) 씨는 내 활동에 관해 알고 싶다며 팩스를 보내라고 했다. 그러자 다음 날 갑자기 펠바움 사장이 호텔로 직접 전화를 걸어서 내 이야기를 듣고 싶다고 했다. 그러면서 저녁 식사라도 같이하지 않겠냐는 것이 아닌가? 너무나도 뜬금없이 사회적으로 유력한 인사가 무려 외국에 있는 나를 선뜻 불러 줘서 정말 깜짝 놀랐다. 일본에서는 소위 신분 높은 분들이 일면식도 없는 젊은이를 직

접 만나 주는 일 따위 거의 일어나지 않는다. 먼저 부하 직원을 만나야 하고, 그가 시간을 들여서 조금씩 이야기를 상부로 전달한다. 하지만 대부분의 경우 판단을 내릴 수 없는 부하 직원 선에서 논의가 중단되고 만다. 서양의 '신분 높은 사람'은, 아마 자신도 그런 경험을 하며 출세한 까닭인지 젊은이들을 적극적으로 만나서 이야기를 듣고 기회를 준다. 이것이 서구 사회의 활력이며, 일본처럼 21세기에도 경직된 시스템을 고수한다면 어느 누구라도 결코 살아남을 수 없으리라. 아니, 그것보다도 국제 사회에 공헌하는 데에 대응할 수 없을 것이다. 나는 펠바움 사장의 전화를 받은 지 이틀 만에 스위스 바젤에서 그와 함께 저녁 식사를 나눴다. 그리고 그날 밤 그는 내 프로젝트에 대한 지원을 자청했다.

다음 날, 나는 유럽 최대의 지관 제조사 소노코 유럽(SONOCO Europe)의 대표를 만나러 벨기에 브뤼셀로 향했다. 소노코에서는 네덜란드인 기술 총책임자 윔 반 데 캠프(Wim van de Camp) 씨가 전면적으로 지원해 줬다. 나중에 하노버 엑스포 일본관에서 지관을 활용할 때도 그의 협력이 없었다면 불가능했을 터다.

이리하여 이 계획은 유엔 난민 기구의 공식 프로젝트가 되었으며, 내가 컨설턴트로 채용되었다. '종이로 만든 난민용 셸터' 개발이 순조롭게 시작된 것은 전부, 최고 지위에 있는

사람들이 투철한 사명감을 가지고 사회 공헌에 힘쓴다는 점과 자기 가치관을 가지고 즉시 결단하는 그들의 판단력, 추진력 덕분이다. 하지만 무엇보다도 도움을 준 인물이 있었으니, 유엔 난민 기구의 고등 판무관 오가타 사다코(緖方貞子) 씨다. 그는 난민 문제의 환경 배려를 고려하여 일본 환경청(현 환경성) 직원을 제네바 본부로 보내, 나의 프로젝트가 삼림 벌채 방지에 도움이 된다며 배후에서 지원해 주었다. 이것이 또 하나의 행운이었다.

'종이로 만든 난민용 셸터'

유엔 난민 기구 소속 노이만 씨의 지도에 따라 지관은 소노코 유럽, 플라스틱 시트와 조인트는 일본의 다이요(太陽) 공업, 또 시험작 건설과 방치 실험은 비트라가 맡았다. 이들 모두가 프로젝트의 인도적 의의를 이해하고 협력해 줬다.

그래서 먼저 다음과 같은 세 가지 유형의 천막을 설계하고 시험 삼아 제작했다. ① 4미터×6미터 시트를 지관 두 개로 지지하는 가장 단순한 삼각형 천막, ② ①처럼 양옆을 확보할 수 없는 장소를 고려하여 개선한 좌우 비대칭 유형, ③ 커다란 야전 병원으로도 쓸 수 있는 유형이다. 시험작의 방치

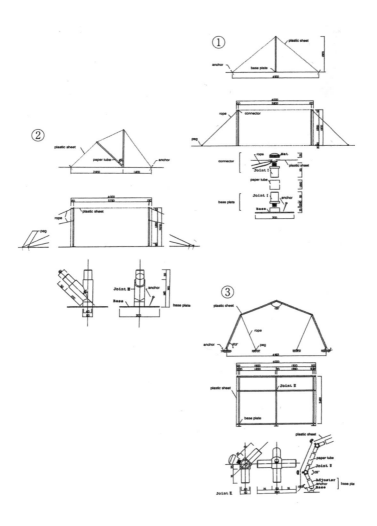

'종이로 만든 난민용 셸터' 세 가지 시험작과
반 데 캠프 씨

실험 등 연구에만 1년 정도 소요됐다. 그 결과에 따라 방수 처리 방법, 크기, 조인트 사양 및 흰개미 대책 등을 결정했다. 그밖에도 조인트 개발과 시험작을 현지 난민들에게 실제로 사용하게 해 보고 문제점 여부를 최종적으로 확인하는 모니터링 테스트가 필요했다. 일반적으로 유엔 컨설턴트는 프로젝트 기간 중엔 풀타임으로 제네바나 현지에 머문다. 그러나 나는 도쿄에서 설계 사무소를 운영하고 있기에, 프로젝트 기간을 길게 잡고 도쿄에서 제네바 유엔 난민 기구나 프랑스의 소노코 공장, 바젤의 비트라 공장을 오갔다. 그런데 여기에 드는 교통비는 전부 자비였다. 또 이 무렵(1995년 봄부터 여름에 걸쳐서)부터 고베 자원봉사 프로젝트도 시작되어서 도쿄-고베-유럽을 오가는 나날이 이어졌다.

유럽에서 실시한 실험도 그리 쉽게 진행되지 않았다. 일본에서 만든, 지관끼리 연결하는 조인트(최종 형태는 플라스틱이었지만 시험작은 알루미늄이라서 매우 무거웠다.)를 실험 기간에 맞춰 받으려면 비행기 수화물로 초과 요금을 수십만 엔씩 내고 운반을 해야 했다. 비트라 공장에 지관이 도착하지 않으면 파리 교외에 있는 소노코 공장에 직접 가지러 가서 스위스 바젤까지 차로 운반하는 등 온갖 해프닝이 계속 일어났다. 비트라 공장에 방치 실험용으로 만든 세 가지 유형의 시험작 셸터도 주말 동안, 아무도 없을 때 허리케인 탓에 두 번이나 날

아가 버려서 다시 만들었다. 이렇게 갖가지 사건 사고가 끊이지 않았지만, 1년 반에 걸쳐서, 드디어 1996년 7월에 제네바 유엔 본부 잔디밭에 세 가지 유형의 시험작을 재구축하여 유엔 난민 기구 사람들에게 최종 프레젠테이션을 실시했다.

유엔 난민 기구의 건축가 볼프강 노이만

그 전까지 난민 문제와 유엔 기관에 전혀 연고가 없었던 내가 갑자기 유엔 난민 기구의 컨설턴트로 채용되어 난민 문제에 깊이 관여하게 된 것은, 전부 유엔 난민 기구의 볼프강 노이만 씨와 만나게 된 덕분이었다. 노이만 씨는 제네바에 있는 유엔 난민 기구 본부의 PTSS(Programme and Technical Support Section)에 소속되어 있다. PTTS는 난민 캠프 설치, 식수나 우물 문제, 농작업 등 다양한 실천적 문제를 다루는 부서다. 그중 건축가는 노이만 씨뿐이라서 그는 전 세계 난민 캠프를 돌아다니며 설치를 담당하고 있다.

노이만 씨는 독일 베를린에서 건축을 공부한 후 미국에서 거장 루이스 칸(Louis Kahn)과 일했고, 독일로 돌아온 뒤에는 거장 한스 샤룬(Hans Scharoun) 밑에서 근무한 경험이 있는, 건축가의 왕도를 걸어온 사람이었다. 그런 건축가였기

볼프강 노이만(가운데)

에 더욱더 내 '종이 건축'이 지닌 재미와 가능성에 흥미를 느끼고, 난민용 셸터로서의 가치도 발견한 것이다. 그와 만나지 못했더라면 유엔 난민 기구와의 프로젝트도 불가능했으리라.

지관의 현지 생산 실험

노이만 씨는 지관을 현지 생산하는 데에 매우 흥미를 가졌다. 지관의 무게가 아무리 가볍더라도 비상시에 대량의 지관을 현지로 신속하게 운반하기란 역시 힘든 일이다. 그때 지

관을 현지에서 생산할 수 없을까, 하는 이야기가 나와 노이만 씨 사이에 나왔고, 소노코 공장을 방문하여 이 부분을 검증했다. 그 결과, 지관을 감는 기계가 비교적 작고 단순한 공정으로 만들어져서 NGO 직원을 조금 교육하면 특별한 기술 없이도 제작할 수 있겠다, 싶었다. 또한 그 실험을 위해서 소노코도 구식 기계를 무료로 제공해 줬다. 최신 기계는 컴퓨터로 자동화되어 있지만, 아프리카 현지에서 사용하려면 오히려 오래된 수동식 기계가 적합하다.

이 실험 생산은 아프리카 현지에서 하는 대신, 프랑스에서 가장 큰 NGO, 즉 '국경 없는 의사회(MSF)'의 보르도 배송 센터로 기계를 운반해서, '국경 없는 의사회'의 기술 책임자 패트릭 오거 씨의 지도에 따라 소노코의 기술자를 파견하여 경험 없는 NGO 직원이 어느 정도의 시간과 비용으로 생산해 낼 수 있는지를 검증했다.

하지만 이러는 동안에도 삼림 벌채는 계속 진행되고 있었다. 르완다는 그래도 나무가 있는 만큼 사람들을 구제할 수 있었지만, 수단 북부 근처로 가면 사막이나 마찬가지라 벌채할 나무조차 없었다. 그런 난민 캠프에서는 셸터 프레임을 만들 재료 자체가 없는 까닭에 지관이 더욱더 효과적일 것이다.

지관의 현지 생산 실험 풍경

좀 더 많이 필요한 일본인 유엔 직원

여기서는 유엔 기관 중 하나인 유엔 난민 기구(UNHCR)가 하는 일에 관해 소개하겠다. 유엔 난민 고등 판무관 사무소(United Nations High Commissioner for Refugees)의 주요 활동은 크게 세 가지로 나뉜다. 이를테면 난민을 만들지 않기 위한 예방 활동, 현재 난민이 된 사람들에 대한 구호 활동, 난민들의 귀환 촉진 활동을 말한다. 본부는 스위스 제네바에 있으며, 지부는 르완다 키갈리와 캄보디아 프놈펜 등 난민이 많은 나라의 수도나 우간다 캄파라 등 난민이 유입되는 나라의 수도에 있다. 또한 난민 캠프가 있는 우간다 파케레나 탄자니아 가라 등에 현장 사무소가 있으며, 도쿄 등 선진국 수도에도 사무소가 있다. 이곳에서는 주로 유엔 난민 기구의 계몽 활동이나 정부 및 기타 단체의 자금 원조를 북돋는다.

유엔 난민 기구의 최고 책임자는 고등 판무관이라고 불리는데, 당시에는 일본인 오가타 사다코 씨가 맡고 있었다.(임기 1991년~2000년.) 1994년 르완다 내전이나 보스니아 분쟁 등 전대미문의 규모와 복잡한 위기로 혼란하던 시기에 오가타 씨가 훌륭한 성과를 거뒀음은 분명하다. 따라서 최근 국제 사회의 일본과 일본인에 대한 국제 공헌의 기대감과 거기에 따른 우리의 책임이 크다고 하겠다. 그렇지만 이것은 유

엔 난민 기구뿐 아니라 유엔 전체의 문제인데, 일본이 유엔에 보내는 지원금에 비해 일본인 직원의 수는 매우 적다. 그 원인은 아마도 일본인 중에 유엔 직원이 '되고 싶은 사람'과 '될 수 있는 사람'이 둘 다 적기 때문이리라.

먼저 '되고 싶은 사람'이 적은 이유는, 일본 청년 중에 일찍이 국제 사회에서 인도적 구호 임무를 맡고 싶다고 생각하는 사람이 드물고, 애초에 선택지에조차 들어 있지 않는 경우를 생각해 볼 수 있다. 또한 일본인은 해외여행을 하는 방법이나 취직자리를 선택하는 방법만 봐도 알 수 있듯이, 앞날을 예측할 수 있고 안정적인 방향을 좋아하며 일반적으로 독자적인 노선을 모색하는 데에 서투르다. 그래서 장래를 예상할 수 없는 불안정한 직업은 갖고 싶어 하지 않는다. 최근 들어 조금씩 변화하는 듯하지만, 선진국 중에서 유독 일본인을 NGO 전반에 걸쳐서 찾아보기 힘들다. 특히 국제 NGO는 압도적으로 적다. 그곳에 취직하고 싶어 하는 청년이 아직도 너무 없다.(군이 '취직'이라는 말을 쓴 것은, 아직도 일본에선 NGO를 자원봉사 단체라고 오해하는 사람이 많다고 느꼈기 때문이다. 그리고 이것은 정말 멋진 직업이다.)

한편 '될 수 있는 사람'이 적은 것에는 몇 가지 원인이 있다고 생각할 수 있다. 일단 가장 파악하기 쉬운 원인은 '언어 장벽'이다. 이 점은 일본의 영어 교육 문제와 섬나라 일본인

의 전통적 문제(영국인은 섬나라이지만 전통적으로 식민지 개척자이기에 해외에서 활동한 역사가 있다.) 때문이리라. 또 자주 들었을 텐데, 일본은 다른 나라와 비교해 보면 단일 민족에 가까워서 국내적으로 인종, 언어, 종교 등에 따른 사고방식의 차이가 적고 가치관도 비슷하다. 따라서 남을 설득할 때도 많은 말을 할 필요가 없는 데다 말하지 않아도 다른 사람의 의중을 헤아리는 습관이 있다. 게다가 일본에서는 전통적으로 불언실행, 즉 '아무 말 없이 착한 일을 하고 지나가는 것'을 미덕으로 여겨 왔다. 그러나 국제 사회에서는 한 나라 안에서도 수많은 인종, 언어, 종교 등에 따라 사고방식과 가치관에 차이가 있으며, 그 사이에서 타자를 설득하려면 객관적인 이론, 스토리텔링, 또 그것을 설명하려는 노력이 필요하다. 그래서 뭔가 행동할 때는 유언실행으로, 우선 자신의 신원과 실천하려는 일의 목적, 효과를 충분히 설명해서 설득해야 한다. 그리고 프로젝트를 실행한 뒤에는 반드시 결과와 과제를 충분히 보고(PR)해서 다음 활동으로 연결해야 한다. 일본인은 이런 일을 거북해하지만 국제 사회에서는 가장 중요한 부분이다. 또 다른 원인은 전문가(스페셜리스트)와 일반인(제너럴리스트)에 관한 생각 차이에 있다. 일본에서는 '직업상의 기술을 지녀야 한다.', '전문적인 자격증을 가져야 한다.'라는 말을 자주 한다. 각 분야에서 활동하는 일본인 전문가의 역량은 세계

기준에 비춰 봐도 매우 훌륭하다. 그런 훌륭한 전문가는 앞에서 언급한 '두 가지 언어(외국어 능력과 스토리 구축, 설득력)'를 잘하지 못하더라도 세계에서 통할 수 있다. 한편 일본에서는 일반인에 대한 평가가 낮고, 국제적으로 통하는 일반인도 적다. 일반인이란 코디네이터다. 코디네이터는 프로젝트를 구상하고 전문가 팀을 편성해서 추진하는 능력을 지닌 사람이다. 그러려면 각종 지식과 경험이 필수적이므로, 앞서 말한 '두 가지 언어'를 잘 사용하고, 무엇보다도 '타인에 강한' 사람이어야 한다. 일본인처럼 외국인을 보고 항상 방긋방긋 웃어넘기며 건성으로 대답하면 일반인 업무를 잘 감당해 낼 수 없다. 이런 까닭으로 일본인 중에 유엔 직원이 '될 수 있는 사람'이 적다고 생각한다.

UNHCR과 NGO의 관계

여기서 말하는 NGO는 해외에서도 활동하는 일본의 국제 NGO(예를 들어 '아시아 의사 연락 협의회(AMDA)', '아프리카 아동 교육 기금 모임(ACEF)', '난민을 돕는 모임(AAR)', '일본 국제 자원봉사 센터(JVC)', '산티 국제 자원봉사 협회(SVA)' 등)를 말하며, 이 단체들과 유엔 난민 기구 등 유엔 기관의 관계에 관

해 설명해 보겠다. NGO는 크게 두 종류로 나뉘어 활동하고 있다. 하나는 자주적으로 프로젝트를 구상하고 실행하는 것이다. 이들은 비상시 원조 활동이나 개발 도상국에 병원, 학교를 건설 및 운영하거나 식수조림 활동 등 각 단체의 특색을 드러내며 계획을 수립하고, 민간, 나라, 재단 등으로부터 자금을 지원받아 프로젝트를 진행한다. 또 하나는 여러 유엔 기관의 프로젝트를 담당하는 활동이다. 여기서는 이 후자의 활동에 관하여 다루도록 하겠다.

유엔 기관, 예를 들어 유엔 난민 기구는 난민이 발생했을 때 일단 현장에서 물, 식량, 의료, 셸터 등을 원조한다. 하지만 유엔 난민 기구가 평소에 식량을 비축해 두거나 의사를 떠맡고 있는 것은 아니다. 식량 지원은 WFP(유엔 세계 식량 계획)가 실시하고, 의료 활동은 국제 적십자 등에 부탁하며, 비상시를 대비해서 보유하고 있는 장비는 정수기, 셸터용 플라스틱 시트 등 일부 품목에 한정된다. 유엔 난민 기구는 당장 필요한 프로젝트를 구상하고, 대체로 그것을 각국 NGO에 위임한다. NGO는 활동을 확대하기 위해 필사적으로 여러 프로젝트를 따내고자 노력한다. 유엔 난민 기구가 구상한 프로젝트의 프로그램을 기준으로, 각 NGO는 과거 실적이나 현지 수용력에 따라 유엔 난민 기구와 프로젝트 계약을 체결하고 활동을 실시한다. 최근 일본의 NGO도 서양의 NGO와 함께 다양한 프

로젝트를 진행하고 있다. 그러나 확실히 말해 두자면 프로젝트를 얻을 수 있는 수준, 즉 조직력에는 아직 어른과 아이 정도의 능력 차이가 있음을 인정할 수밖에 없다. 조직력 안에는 인맥 문제도 있다. 유엔 난민 기구에서 일하는 대부분의 직원들은 원래 NGO 직원으로 활약하다가 유엔 난민 기구에 채용되었다. 이를테면 세계 최대의 의료 NGO '국경 없는 의사회(MSF)'만 보더라도 상당수 직원들이 유엔 난민 기구에 채택되곤 한다. 아니 그보다 '국경 없는 의사회'가 유엔 난민 기구로 직원들을 적극적으로 보내서 폭넓은 유대 관계를 유지하며 수많은 프로젝트를 얻어 내고 있다. 일본의 NGO도 좀 더 조직력과 실력을 키우고, 더 나아가 인재를 육성해서 아낌없이 유엔 기관에 보내야 할 것이다.

본부와 현장의 차이

유엔 난민 기구에서 긴급하지 않은 장기 프로젝트를 추진하려면 여러 가지 어려움이 따른다. 여기에는 조직상의 한계가 있다고 본다. 몇 년 동안 컨설턴트로 활동하며 외부에서 관여했을 뿐이라 표면적인 부분만 아는 것일 수도 있겠지만, 첫 번째 문제는 젊은 사람을 차치하더라도 선진국에서 온 직

원의 경우, 난민 캠프 현장 및 각국 지부에서 그리 오래 지내지 못한다는 점이다. 특히 가정을 꾸리고 싶어 하거나 부양가족이 있으면 더 어려워하고, 누구나 제네바 등 쾌적한 장소에서 일하고 싶어 한다. 그래서 몇 년 단위로 직원을 각 지역에 보내기 때문에 기간이 길고 지속적인 프로젝트라면 유지하기 어렵다. 두 번째 문제는 본부와 현장의 차이다. 예컨대 제네바 본부에서는, 우리가 제안한 삼림 벌채 억제를 위한 새로운 긴급용 셸터 개발을 장래적인 관점에서 추진하려고 생각한다. 하지만 현장에서는 현재 상황만으로도 눈코 뜰 새 없이 바쁜 탓에 지금 당장 사용할 수 있는 것에만 흥미를 보인다. 게다가 상황이 바뀌었을 때 예전 담당자가 그곳에 있는 것도 아니다. 다시 말하자면, 이는 유엔의 숙명인데 각 부서에 적절한 인재가 반드시 적시에 있다고 할 수 없다. 즉 어떤 의미에서 유엔은 일의 효율보다 인종, 국적, 성별의 균형을 잡아야 한다.

이 세 가지는 조직의 성격상 유감스럽게도 어쩔 수 없는 문제다. 오히려 그런 어려운 조건 속에서 유엔 난민 기구가 효율적인 성과를 거둔 덕에 우리의 장기 프로젝트도 그들 지원으로, 조금씩이기는 하지만 진행되었다고 할 수 있겠다.

일본의 환경 분야 공헌

앞에서도 언급했지만 고등 판무관 오가타 씨는 난민이 만들어 내는 환경 문제에 주목하여 일본 환경청의 전문가를 유엔 난민 기구에 파견시켰다. 일본 정부도 예산을 들여서 해당 전문가가 구상한 프로젝트를 실시했다. 이 일은 그다지 알려지지 않았지만, 오가타 씨의 노고와 일본의 공헌이라는 의미에서 반드시 기록해야 하는 부분이다. 내가 삼림 벌채를 억제하기 위해 제안한 '종이로 만든 긴급용 셸터'도 환경 문제와 연관되어서 지원을 받은 프로젝트 중 하나다. 그 외에도 난민 캠프와 그 주변, 그들이 떠난 후의 환경 문제를 조사하여 '환경 가이드라인'을 작성하거나 현장에서 제기되는 여러 가지 환경 문제에 대응해서 전문가를 파견하는 등 다방면에 걸쳐 활동했다. 1994년 10월, 나는 처음으로 제네바 유엔 난민 기구에 찾아가서 셸터를 담당하는 독일인 건축가 노이만 씨를 만났다. 그 후 일본 환경청에서 파견되어 온 초대 환경 담당자 와타나베 가즈오(渡辺和夫) 씨도 알게 되었다. 그가 내 프로젝트에 흥미를 갖고 2대 환경 담당자 모리 히데유키(森秀行) 씨와 현직의 기무라 유지(木村祐二) 씨도 소개해 줬다. 그 덕분에 나는 '종이로 만든 긴급용 셸터' 개발을 계속할 수 있었다.

6 건축가의 사회 공헌

.

자원봉사를 껄끄러워하는 일본인

　나는 미국에서 유학하던 시절에 처음으로 자원봉사 활동을 신경 쓰게 되었다. 당시 이탈리아 건축가 파올로 솔레리(Paolo Soleri)가 애리조나 사막에 '아르코산티'라는 이상향(?)을 건설했다. 미국 전역에서 모인 자원봉사자들이 그곳을 건설했는데, 내가 다니던 서던 캘리포니아 건축 대학교의 학생들도 여름 방학이 되면 침낭을 들고 참가했다. 일본 학생들은 유흥비를 벌기 위해 아르바이트를 했지만, 미국 학생들은

일본 학생보다 자립한 경우가 많았기에, 대부분 생활비나 학비를 마련하기 위해 아르바이트를 했다. 그런 와중에 자원봉사 활동을 하는 것이 정말로 놀라웠다.

그런데 미국 학생들이 자원봉사를 하는 데에 두 가지 목적이 있다는 사실을 깨달았다. 첫째는 순수한 사회 공헌이다. 이는 종교 이념에서 비롯한 이유일 수도 있는데, 서구에서는 어릴 때부터 자원봉사 활동을 통해 사회와의 접점을 모색한다. 그리고 성인이 되어 사회적으로 성공을 거두면, 사업자든 운동선수든 연예인이든 누구나 다양한 자선 활동을 시작한다.(안타깝게도 일본에서는 이런 경우를 거의 찾아볼 수 없다.) 둘째는 사회로 나가기 전에 특별히 자신의 전문 분야에서 경험과 능력을 함양하는 것이다. 그래서 이력서에도 여러 가지 활동을 적어 어필하며, 고용주에게도 그 점이 큰 플러스알파 요소로 작용한다.

조금 다른 이야기인데, 일본인은 자기 어필을 매우 거북해한다. 내 사무소로도 많은 청년들이 구직하고자 이력서를 보내오는데, 대부분 정형화된 이력서에 항목만 채워서 발송한다. 면접 때 제출하는 포트폴리오도 직접 구상한 것이 아니라, 과제로 제출했던 도면이나 회사에서 작성한 청사진 도면을 그대로 들고 온다. 그런 반면, 서양인들은 모두 개성 풍부한 이력서나 포트폴리오를 만들어서 자신만의 독특한 재능을

표현하려고 한다. 또한 자원봉사도 스스로를 어필하기 위해서 하는 행위라고 생각한다. 일본에서 자원봉사 활동이 이렇게까지 뿌리내리지 못한 현실과 자신만의 개성을 제대로 어필하지 못하는 태도 사이에는 어느 정도 관계가 있다고 본다.

자선 행위도 마찬가지다. 일본에서는 자선 행위를 기업의 문화 사업처럼 생각하기 때문에 경기가 나빠지면 중단해 버린다. 하지만 원래 그런 것과 전혀 다른 층위의 사회 공헌이다. 예를 들어 미국 시골 동네에 지명도가 낮은 기업(또는 외국 기업)이 새로 공장을 지을 때 자선 행위가 실시된다. 그 동네에서 어떤 이벤트가 개최될 때 기업 이름이 들어간 티셔츠를 입은 종업원이 자원봉사자로서 활동하며 돕는다. 이런 행위는 그 동네에 대한 공헌이기도 하지만, 더불어 회사 이름을 팔아서 새로운 지역 커뮤니티에 기업 스스로 녹아들 수 있는 절호의 기회이기도 하다. 또한 이것은 기업의 사회적 신용으로도 이어져서 사원 유치에도 도움이 된다. 즉 자원봉사 활동과 마찬가지로 자선 행위도 사회 공헌이며, 동시에 기업의 사회성을 높여서 간접적인 이익을 도모하는 행동이다.

상대방 입장에서의 지원이 필요하다

자원봉사에 임할 때 상대방한테 '해 준다.'라는 마음을 가진다면 상대방의 존엄을 무시한 자만심에 지나지 않는다. 앞에서 말했듯이, 자원봉사 활동은 궁극적으로 자신을 위해 한다고 생각해야 자연스럽고, 활동 또한 오래 지속할 수 있다. 또 원조하는 내용도 자신의 선입견보다 상대방 입장에서 배려하여야 한다. 일본이 실시하는 ODA(공적 개발 원조)의 용도도 마찬가지다. 일본의 ODA는, 활동 사이에 껴 있는 무역 회사의 이윤을 우선적으로 고려하거나 국제 공헌의 알리바이 원조가 되는 듯하다. 내용적으로도 과도하게 첨단 기술을 사용하여 작동이나 유지, 보수하기 까다로운 기계를 보내거나 충분한 조사 없이 토목 공사부터 시작한다는 이야기를 자주 듣는다. ODA는 아니지만, 고베 대지진이 일어난 뒤 지은 조립식 주택을 아프리카 난민도 사용할 수 있지 않을까 하는 논의가 있었다. 상대방의 생활 방식이나 현지 환경을 생각하지 않은 일방적인 판단이다. 즉, 평소 토벽과 토방으로 된 집에 살던 사람들에게 일본식 조립 주택을 제공하면 틀림없이 불편해할 것이다. 또 공업 소재로 제작한 벽이나 유리창 따위는 파손됐을 때 수리할 수 없으며, 외관도 아프리카 환경에 녹아들 리 없다.

다른 예로, 얼마 전 내가 아프리카에서 활동한다는 것을 안 어느 이름도 모르는 분께서 자신이 고안한 용수철 장치를 활용한 라디오를 난민들에게 주면 어떻겠느냐고 물었다. 그 마음은 매우 고마웠지만 다음과 같이 말하며 거절했다. 난민 캠프에는 몇백 몇천 세대가 함께 지내는데 그 모든 이들한테 라디오를 제공할 수 없고, 그렇다고 그중 일부에게만 주면 받지 못한 사람과 받은 사람 사이에 분란이 생길 수도 있다. 또 무엇보다 평소에 전기도 없이 생활하는 사람들에게 갑자기 라디오를 쥐어 주는 것이 과연 좋은 일일지, 그리고 문명의 이기와 더불어 쓸데없는 정보까지 제공하는 것이 그들에게 도움이 될지 염려스럽다.

사실 이것은 난민 문제뿐 아니라 우리에게도 해당된다. 오늘날 날마다 새로워지는 기계와 정보가 과연 우리에게 필요한 것일까? 또 그런 것들이 정말로 우리를 행복하게 해 줄까? 대답은 '아니요.'다. 우리들조차 이제 돌이킬 수 없는 현대의 모순을 원조라는 이름으로 부자연스럽게 확대해서는 안 된다.

건축가는 사회에 도움이 되고 있는가?

　나는 오래전부터 '우리 건축가는 과연 사회에 도움이 되고 있는가?'라는 의문을 가지고 있었다. 자아를 표현한답시고 낭비만 일삼는 디자인이나 토지 개발업자의 돈벌이를 돕는 앞잡이 등, 최근에 바람직하지 못한 건축가의 모습만 눈에 띈다. 특권자 계급(행정, 기업, 부자 등)을 위해 멋진 기념물을 만드는 일 자체를 건축가의 일이 아니라고 부정하는 것은 결코 아니다. 역사적으로 봐도 그런 일은 인류의 중요한 유산이었다. 하지만 금세기에 들어서 산업 혁명 후 도시화가 진행되고, 또 전쟁으로 수많은 사람들이 터전을 잃어서 저비용 주택의 수요가 급증하였다. 그래서 건축가는(물론 거장들도) 집합 주택이나 공업화 주택 과제에 대처해 왔고, 양적으로나 질적으로 다양한 명작을 만들어 냈다. 이는 모더니즘 기술이나 스타일 면의 성취를 웃도는 큰 업적이다. 즉 금세기에 이르러 건축가는 비로소 일반 대중을 위한 일을 시작하였다. 현재 냉전은 끝났지만, 세계 곳곳에서 민족 분쟁, 지역 분쟁이 발발하여 수많은 난민이 발생하고 있다. 또한 세계적 규모의 노숙자 문제, 빈발하는 재난 피해자 등 소수 계층 사람들이 대량으로 발생하고 있다. 모더니즘의 한 측면을 가리켜 일반 대중을 위한 건축이라고 한다면, 흔히 모더니즘 이후라고 하는,

즉 앞으로의 건축가는 어떻게 사회와 소수자를 위해서 일해야 할지 고민해야 한다. 이제 이것이야말로 중요한 요소가 되지 않을까 한다.

르완다 귀환 난민용 주택

1996년 가을, 르완다군이 자이르 난민 캠프에 숨어든 르완다 옛 정부군을 공격했다. 그래서 난민과 옛 정부군을 분리하게 되었고, 결국 난민들은 르완다로 돌아가기 시작했다. 이에 대해 일본 정부는 같은 해 12월, 유엔 평화 유지 활동(PKO) 협력법을 근거로 삼아 인도 지원 분야에 해당하는 첫 관민 합동 국제 평화 협력대를 르완다에 파견하기로 입장을 밝혔다. 협력대는 현지에서 활동하는 NGO를 중심으로 한다. 일본 정부로서는 획기적인 결정이었는데, 달리 표현하면 장래의 국제 공헌은 NGO의 협력 없이는 불가능하다는 의미다.

이 NGO는 내가 지금까지 협력 체제를 만들어 온 아시아 의사 연락 협의회(AMDA)와 아프리카 아동 교육 기금 모임(ACEF)을 중심으로 한다. 나는 아시아 의사 연락 협의회와 협동해서 일본 외무성의 '풀뿌리 무상' 자금을 사용했다. 또 '귀환 난민용 주택 제작 프로젝트'를 지휘하기 위해서 1996년 12

월에 르완다로 급히 입국했다. 지난해 르완다에 갔을 때만 해
도 간선 도로가 미치는 곳마다 군대 검문소가 있어서 매번 차
에서 내려 엄중한 신체검사를 받았는데, 이번에는 차에서 내
리지 않고 검문소 앞에 정차하기만 하면 되었다. 르완다의 치
안이 좋아지고 있음을 느꼈다.

　이번에 건설하는 귀환 난민용 주택은, 계획부터 사양에
이르기까지 전부 르완다 부흥청에서 결정했다. 계획은 6미터
×7미터=42제곱미터의 침실 3개를 만드는 것이었으며, 벽을
만드는 재료로는 햇볕에 말린 벽돌을 사용해야 했다. 그리고
그 위에 나무로 만든 지붕 뼈대를 올리고, 지붕으로는 철로
된 물결 판을 깔기로 했다. 논의를 위해 부흥청, 유엔 난민 기
구, 지역 NGO가 참여한 귀환 난민용 주택의 건설 현장 등을
돌아봤지만 건축가는 단 한 명도 보이지 않았다. 아무런 의
문과 아이디어도 없이 똑같은 사양의 집을 만들어 내고 있다
는 사실을 알아차렸다. 그래서 우리는 42제곱미터 안에 침실
3개, 햇볕에 말린 벽돌로 벽을 짓는다는 부흥청의 표준을 지
키면서 몇 가지 개량을 더하기로 생각했다. 먼저 밭 전(田) 자
모양에서 직선형으로 계획을 바꿨다. 그렇게 하면 ① 표면적
이 약 16제곱미터 작아져서 벽돌 사용량이 줄고, ② 모든 건
설 예정지가 경사면이므로 집의 내부 길이가 짧아지면 기초
를 위해 경사면을 깎는 양도 줄어들며, ③ 지붕 뼈대가 작아

져서 재료와 시간까지 단축할 수 있다. 또한 ④ 각 방의 일조량을 균일하게 확보할 수 있고 통풍도 좋아지며, ⑤ 부부 침실과 아이 방을 분리할 수 있다는 장점마저 있다.

　두 번째 개량 계획은 지붕과 지붕 뼈대의 재료다. 르완다에서도 자이르나 탄자니아 난민 캠프와 마찬가지로 무질서한 삼림 벌채가 이뤄져서 목재 가격이 오르고 있었다. 또 철로 된 물결 판은, 천장을 마감하지 않는 르완다 가옥에서는 단열상 부적절한 데다 전부 수입에 의존해야 하며, 재질이 불량한 데도 현지에서 자급할 수 있는 재료보다 값이 비쌌다. 그래서 나무와 철로 된 물결 판을 대신해서 대나무를 사용하면 어떨까 생각했다. 아프리카에는 대나무가 없다는 선입견도 있었고 전통적으로 건축 재료로는 전혀 쓰이

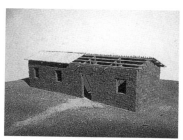

귀환 난민용 주택의 제안 모형

위: 표준 계획
아래: 개선 계획

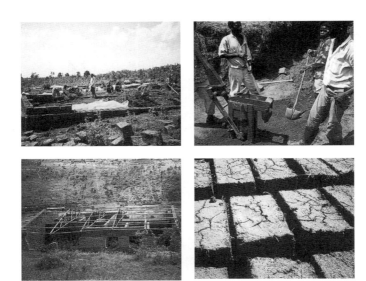

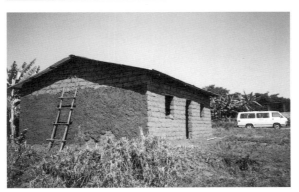

햇볕에 말린 벽돌로 만든 귀환 난민용 주택

지 않는다고 여겨 왔는데, 수도 키갈리 곳곳에서 울타리로 쓰인다는 사실을 알았다. 건설 관계자에게 물어보니 건축에는 쓰이지 않지만 똑같은 크기의 나무보다 훨씬 싸고 르완다 내에 산지가 있다고 했다. 일단 지붕 뼈대에 쓰이는 나무를 대나무로 대체하는 일은 전 세계 민가에서 해 왔듯이 문제없었다. 또 철로 된 물결 판 지붕을 대신해서 대나무를 사용했는데, 일본에서도 이미 사례가 있듯이 대나무를 반으로 갈라서 마디를 제거하고 스페인 기와처럼 단면을 위쪽과 아래쪽으로 번갈아 가며 조합해서 올렸다. 이렇듯 대나무를 건축 재료로 이용하는 방법을 고려함으로써 가구와 공예품도 만들어 새로운 직업 훈련으로 유도하고, 또 대나무를 심어서 조금이나마 삼림 벌채를 억제할 수 있지 않을까?

캄보디아 빈민가에 홍수도 견딜 수 있는 집을 짓다

1996년 9월 말, 캄보디아 메콩강에서 발생한 홍수로 메콩강 유역이 20년 만에 큰 피해를 입었다. 10월 무렵, 나는 아시아 의사 연락 협의회와 함께 현지로 들어갔다. 피해는 크게 나눠 보자면 논밭 침수와 주택 붕괴였다. 캄보디아에 있는 대부분의 하천 유역은 원래 홍수가 잦기 때문에 주택을 고상식

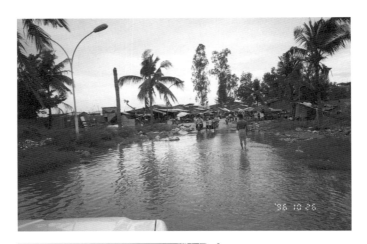

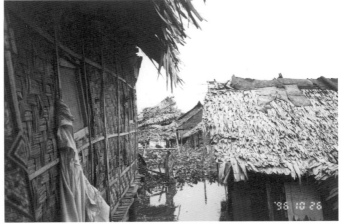

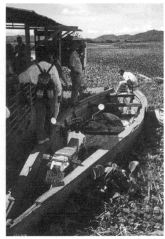

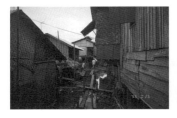

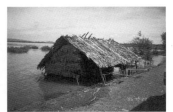

홍수 피해를 입은 주택들

으로 짓고 그 밑에서 가축을 기른다. 그러나 프놈펜 시내의 강가에 위치한 빈민 지역에서는 주택 건설 방법이 조잡해서 피해가 특히 컸다.

캄보디아는 1980년대 폴 포트 정권 시절에, 정치가와 지식층(건축가나 기술자를 포함한다.), 그들 가족과 친척까지 거의 학살당한 탓에 나라를 재건할 만한 인재를 확보할 수 없었다. 그런 까닭으로 빈민 지역 문제 등에 관해 정부가 전혀 손을 대지 않았다. 그래서 프놈펜의 빈민 지역 문제에 관여하는 유엔 인간 거주 계획 센터(UNCHS)의 조너선 프린스 씨와 면담하며 내 구상을 피력했다.

먼저 빈민가 주택에는 이런저런 문제가 있지만, 반대로 그곳에 나름대로 저렴하고 손쉽게 집을 만들어 내는 노하우가 있지 않을까 싶었다. 그래서 재료와 공법을 조사하여 계승할 수 있는 노하우와 개선해야 할 부분을 분석해 낸다면 홍수에도 견딜 수 있는 집을 지을 수 있으리라고 생각했다. 프린스 씨는 이 프로젝트에 흥미를 가지고 유엔 인간 거주 계획 센터의 협력과 지역 NGO, CATDG(캄보디아에 존재하는 유일한 건축 대학 Royal University of Fine Arts의 대학원생들이 주축을 이뤄 결성한 그룹이다.)의 협력까지 모아 주었다. 그리고 운 좋게도 위 대학교에 우연히 객원 교수로 와 있던 건축가 사토 야스하루(佐藤康治) 씨도 협력해 줘서 1997년 여름, 우리와

CATDG가 협동 워크숍을 실시하게끔 계획을 수립할 수 있었다. 워크숍의 또 다른 주제로 '대나무 이용'이 제기되었다. 캄보디아 민가나 빈민가 주택을 보고 돌아다니며 의문스러웠던 점이 있었는데, 가령 동남아시아에서 일반적인 건축 구조재로 쓰이는 대나무가 캄보디아에서는 바닥이나 스크린 등 비구조재로만 이용되고 있다는 사실이었다. 현지 건설 관계자나 유엔 인간 거주 계획 센터의 프린스 씨에게 물어봐도 명확한 대답을 들을 수 없었다. 국제 통화 기금(IMF)도 여러 차례 지적했지만 홍수의 가장 큰 요인은 강 상류에서의 대량 삼림 벌채였다. 이것을 억제하기 위해서라도 대나무 이용을 촉진하는 것이 효과적이다.

북한의 건축, 사람, 생활

최근 여러 가지 문제로 연일 북한 관련 뉴스가 신문에 실리고 있다. 예컨대 김정일 서기장의 사임, 일본인 아내 귀국, 황장엽 서기의 망명, 식량 위기, 남북한 대화 등 다양하다. 그러나 이렇게 가까운 이웃나라고, 매스컴에서 자주 보도하는데도 우리는 북한에 대해 아무것도 모른다. 거듭되는 수해로 식량 문제뿐 아니라 아마 주택 문제도 떠안고 있을 터다. 또

가끔 텔레비전에 나오는 수도 평양은 꽤 멋진 거리와 건축물이 있는 도시처럼 보인다. 역사적으로 강력한 리더(?)가 있는 나라에는 반드시 기념할 만한 도시 계획이나 건축이 존재하는 법이다. 남북문제와 동시에, 일본과 북한 사이에도 각종 정치적, 역사적 문제가 있어서 관계가 즉시 개선될 것 같지는 않지만 민간 수준에서 좀 더 교류할 수 있지 않을까? 어떻게든 실제로 북한에 가서 홍수 피해를 시찰하고, 거리와 건축을 둘러보며 건축가와도 교류할 수 있지 않을까, 또 일본에 그들을 초대해서 전시회나 심포지엄을 함께 열 수는 없을까, 생각했다.

하지만 북한에 가 보고 싶다 한들 쉽게 입국할 수 없는 터라 우선 재일 한국인 친구에게 부탁해서 조총련 관계자에게 내 생각을 전했다. 계획서(입국 동기)가 필요하다고 해서 앞서 말한 내용을 적어서 제출했더니 조총련까지 면접을 보러 오라고 했다. 국제부의 서충언(徐忠彦) 씨를 만나자 그는 지금까지 문화 방면에서, 특히 건축가가 교류하고 싶다거나 수해 복구에 도움을 주고 싶다고 제안한 것은 처음이라고 했다. 더불어 이런 일이라면 계속 지원하고 싶다고 말했다. 그러나 혼자서 입국할 수는 없었기에 드물게 있는 방북단 중에서 합류할 수 있을 만한 단체를 찾아 줬다. 그런데 마침 NGO 산티 국제 자원봉사 협회(SVA)의 한 그룹이 식량 지원 차원에

서 방북한다고 하여 거기에 편승하게 되었다.

베이징을 경유해서 입국했는데, 같은 비행기에 1970년 요도호 공중 납치 사건 때 북한 망명을 기도했던 시오미 다카야(塩見孝也) 씨가 타고 있었다. 나는 물론 얼굴도 몰랐지만, 조동종 스님들이 마침 동시대에 학생 운동을 했다고 하며 무릇 동경하는 사람인 양 그에게 악수를 청하러 갔다. 또 평양의 호텔과 돌아오는 비행기에서는 안토니오 이노키(アントニオ猪木) 씨와 함께 시간을 보냈다. 이렇듯 북한 항로에서는 꽤 유명한 사람들과 만날 수 있었다.

평양 공항에 도착하자 노동당 북일 친선 우호 협회의 이정길 씨와 평양 외국어 대학교 일본어학과의 김 교수가 통역겸 가이드로 우리를 마중 나왔다. 공항에서 먼저 데려간 곳은 김일성 전 총서기의 15미터 정도 되는 동상이 서 있는 기념관이었다. 그곳에서는 동상에 헌화하는 일이 의무화되어 있었다. 우리 말고도 웨딩드레스를 입은 신혼부부와 초등학생들이 헌화하러 왔다.

도시의 중심에 있는 고려 호텔에 묵었는데, 전 세계에서 유행하는 40층 이상의 트윈 타워를 중간 다리로 연결한 현대적인 건물이었다. 이곳에서 일반 사람들의 김일성에 대한 충성심을 엿볼 수 있는 일을 겪었다. 우리가 투숙한 호텔은 외국인을 위한 인터내셔널 호텔이라서 팩스를 보낼 수 있었다.

물론 검열 없이 일본어로 자유롭게 쓸 수 있었는데, 마침 그 날의 추억으로 김일성 동상 앞에서 헌화하는 우리 모습을 팩스 용지에 스케치했다. 그러자 접수처의 여성이 그것을 보고 내게 뭔가 맹렬하게 불평했다. 김 교수를 불러서 통역해 달라고 했더니 "위대한 김일성 동지의 얼굴을 눈과 코도 없이 그리다니! 모욕했다."라고 하지 않겠는가? "모욕한 것이 아니라 단순히 그림을 못 그려서 쉽게 그렸을 뿐이다."라고 했지만 좀처럼 이해하지 못했다. 결국 다른 사람이 팩스를 보내 줬는데, 이 에피소드로 북한 사람들이 얼마나 김일성, 김정일을 숭배하는지 알 수 있었다.

이번 방북 일정은 기본적으로 산티 국제 자원봉사 협회가 예전에 지방 도시로 보낸 쌀의 집행을 파악하는, 즉 쌀이 시민들에게 확실히 전해졌는지를 확인하는 일이라서 나도 거기에 동행했다. 나는 홍수 피해를 입은 지방 도시의 주택을 보고 싶다고 요청했지만 들어주지 않았다. 그 대신 수해로 집을 잃은 피해 가족이 거주하는 공동 주택으로 안내해 줬다. 침실 두 개인 기존의 공동 주택을 두 가정이 나눠서 사용했기 때문에, 그곳은 당연히 좁고 잡동사니로 넘쳐 났다. 그러나 안내해 준 곳이 거기뿐이라서 전체 상황을 전혀 알 수 없었다.

식량 위기에 관해서도 준비해 놓은 곳만 볼 수 있었는데, 그것만 보면 생각한 것보다 심각하지 않은 듯한 인상을 받았

다. 평양에서는 식량이 전혀 부족해 보이지 않았고 지방 도시에서 안내받은 고아원의 아이들도 영양실조로는 보이지 않았다. 하지만 당연히 여기서도 전체 상황을 도무지 알 수 없었다. 식량 위기는 2년 연속으로 일어난 홍수와 그다음 해에 이어진 가뭄 때문이었지만 국제적인 지원 덕분에 일시적으로 위험한 고비를 모면한 듯했다.

그렇지만 식량 문제는 좀 더 구조적인 문제와 결부되어 있었다. ① 농업 기계는 구소련에 의지했는데, 냉전이 종결된 후 러시아가 미국과 친밀해지면서 러시아의 지원을 거절했다. 그 결과, 토목 기계 자체나 부품 수입이 중단되어 전부 가축과 인력에 의지하게 되었고, 생산 효율이 악화됐다. ② 중국이 한국과 국교를 맺었기에 중국에서의 식량 지원을 거절했다. ③ 김일성 전 총서기가 만들어 낸 주체 사상으로 국민 주식이 쌀과 옥수수로 한정되어 이모작으로 보리 등을 재배하지 않은 탓에 여름에 수해가 일어나면 그 이후 다른 작물을 재배할 수 없었다. 이런 구조적인 문제로 아마도 식량 위기는 앞으로도 계속될 것이다.

수도 평양은 깔끔한 도시 계획으로 유럽처럼 중심을 가로지르는 도로와 그 교차점의 기념비, 기념할 만한 건축들로 잘 정비되어 있었다. 약간 불균형한 부분이 있다면 에너지 위기였는데, 전기를 절약하기 위해서 신호기를 중단시키

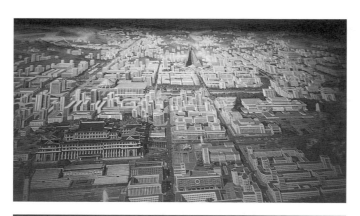

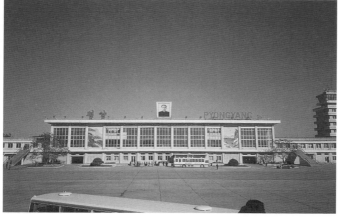

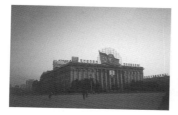 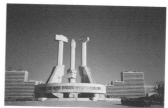

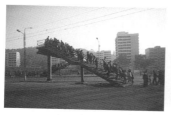 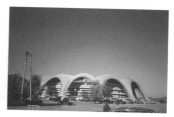

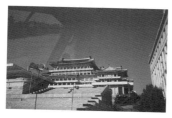

평양 풍경

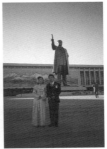

평양 사람들

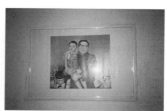

고 그 대신 여성 경관을 각 교차점에 배치한 것이었다. 그들은 로봇처럼 정확한 동작으로 교통정리를 하였다. 건축 스타일의 경우에는 상당수 러시아 건축가들이 관여했다고 느낄 법한 러시아 구성주의적 건축이 눈에 띄었다. 또 큰 글자로 쓰인 슬로건이 건물 위, 기념비, 육교, 산과 들에까지, 가는 곳곳마다 설치되어 있었다.

건축가와 교류하고 싶다는 요구는 어떤 의미에서 받아들여지지 않았다. 건축가라고 해도 기본적으로 체제 아래 속해 있어서 개인적으로 설계 사무소를 차린 이는 없었다. 북한 내의 건축은 국영 백두산 건축 연구소에서 도맡아 계획했다. 그 안에 들어가자 거기에는 1만 분의 1로 축소한, 거대한 평양 도시부 전체 모형(사진 촬영은 허가받지 못했다.)이 있었다. 1985년에 제작한 모형이었는데, 당시 이미 건설 중이었으나 나중에 중단된, 세계에서 가장 높은 환상의 초고층 호텔이 그 중심에 서 있었다. 호텔의 뼈대는 자체적으로 완성하고, 내·외장

팩스로 보낸 스케치

을 외국 자본으로 할 예정이었으나 미국의 경제 봉쇄로 진행되지 못했다.(사진 촬영한 것 이상으로 가까이까지 데려가 주지 않았다.) 이곳에서는 현재도 공사 중인 건축의 계획을 벌써 1985년 이전에 완성했다고 한다. 심지어 그것을 지금도 착실하게 실현하고 있다는 사실이 놀라웠다. 하지만 최근의 경제 위기로 김정일의 영화 촬영소는 멀리서 보는 한 공사가 진행되지 않는 듯했다. 한편 김정일이 농구에 힘을 쏟고 있기에, 친선 협회의 이 씨가 일본의 지원으로 농구 경기장을 만들어 달라며 몇 번이고 말했던 일이 인상적이었다.

연구소를 나오기 전에 내부를 안내해 준 설계실장에게 내가 고안한 재해용 종이 건축 이야기와 일본에 북한 건축가를 초대해서 전시회와 심포지엄을 꼭 열고 싶다고 제안했더니 실장과 친선 협회의 이 씨 모두 매우 흥미를 보였다. 단, 모든 비용을 일본 측에서 부담해야 하는 듯했다.

짧은 기간이기도 했지만, 북한의 사정마저 있는 탓에, 첫 방문으로 충분한 정보를 얻었다고는 할 수 없었다. 그래도 각종 구조적 문제나 사회주의적 교육을 직접 확인해 볼 수 있었다. 가장 인상이 깊었던 부분은 매우 순수하게 우리를 대해 준 김 교수의 태도, 방문했던 고아원의 보모들이 보여 준 해맑은 웃음이었다. 그것은 자기 일에 긍지와 보람을 갖고 있는 사람의 얼굴이었으며, 일본에서는 좀처럼 찾아볼 수 없는 얼

굴이었다.

우리는 북한 시스템을 일방적으로 나쁘다고 간주하거나 시민들이 자유롭지 못해서 불쌍하다고 생각하기 쉬운데, 이런 사람들을 보고 나니 모든 것이 자유롭고 물자가 넘쳐 나며 새로운 기술이 나타나 날마다 진보하는 일본에 사는 우리가 정말로 행복한 것인지 다시 한 번 생각하게 됐다. 북한 시스템을 절대로 긍정하는 것은 아니지만, 무엇을 위한 자유며 기술 진보인지 생각해 보면, 현재 일본의 시스템이야말로 목표 잃은 풍족함만을 얻기 위한, 그저 단순한 일방통행처럼 느껴진다.

종합 건설 회사의 이름이 들어간 현장용 시트 계획

예술가 크리스토(Christo)의 프로젝트, 특히 도시를 무대로 한 작품에서, 세계적인 규모로 이뤄지는 NGO의 인도적 지원의 규범 중 하나를 경험해 본 적 있다. 그의 예술 작품은 거대한 천으로 다양한 사물(건물, 다리, 자연 경관 등)을 감싸는 것으로 유명하다. 파리의 퐁네프, 베를린의 라이히스탁(독일 연방 의회 의사당)만 봐도 알 수 있다. 먼저 상황을 파악하고 계획을 구상한다. 그리고 행정부와 교섭하고, 펀드를 모금하고,

자원봉사자를 모집하기 위해 홍보 활동을 개시한다. 일반 시민은 그런 과정을 모른 채(굳이 알 필요는 없지만), 결과적으로 천에 감싸인 건축물의 역사적 의미와 구조적 아름다움을 재인식한다. 마지막으로 건물을 감싸는 데 사용한 프리미엄 붙은 천을 잘라 팔아서 다음 프로젝트의 자금을 확보한다.

앞에서도 언급했지만 일본에서는 전통적인 미덕으로 '불언실행', 즉 착한 일을 할 때 이름도 대지 않고 묵묵히 처리하고 떠나는 것을 높이 평가해 왔다. 그러나 장차 국제 사회에서는 그런 생각이 통하지 않으리라. 누가, 무엇을, 어떤 목적을 위해서 하는지 사전에 이해시켜야 한다. 또 이것을 단발적인 행위로 끝내 버리지 않고, 지속적인 활동으로 이어 가기 위해서는 PR하고 자금도 모아야 한다.

일반적으로 일본에서는 자원봉사 활동을 무료로 하는 자선 행위라고 생각하곤 하는데(물론 개인의 단발적인 자선 행위도 매우 중요하지만), 원래는 개인 지출 등의 부담을 주지 않고 장기적, 조직적으로 활동할 수 있는 전속 직원을 양성해야 한다. 다시 말해 돈을 만들어 내야 하는 것이다. 단 주식회사와 NGO의 사이에는 차이가 있다. 주식회사가 개인의 이익을 위해 부를 창출한 뒤 사회적으로 환원시키고자 한다면, NGO는 지속 가능한 활동을 위해서 돈을 버는 것이다.

지금까지 고베, 르완다, 캄보디아의 재난 지역을 돌아다

니며 물, 식량, 약품 외에도 비상시 공통적으로 필요한 물건 중에 비바람을 막기 위한 플라스틱 시트가 있다는 사실을 깨달았다. 유엔 인간 거주 계획 센터나 국제 적십자는 자신들의 로고가 들어간 플라스틱 시트를 비상시에 대비해 비축하고 있다. 그래서 우리도 시트를 비축해서 일단은 르완다 인접국에서 사용하기로 했다. 이때 일본의 종합 건설 회사에 그들 사명(社名)이 들어간 중고 현장 시트를 기부해 달라고 요청하고자 생각했다. 그것을 재난 지역에서 사용하면, 예컨대 르완다 난민 캠프 지붕에 설치하면 전 세계 매스컴을 통해 일본 건설 회사를 보도할 수 있다. 일본에서도 자국의 종합 건설 회사가 이토록 훌륭한 국제 공헌을 하고 있다며 화제에 오를 테고, 기부해 준 사람들도 기부 물자가 구체적으로 사용되는 모습을 본다면 계속해서 지원해야겠다는 마음을 품게 되지 않을까? 1995년에는 일본 사람들이 고베를 위해 거액을 기부했지만 그 돈이 어떻게 쓰였는지 전혀 알 수 없어서 실망했었다. 그런 만큼 지원 결과가 구체적으로 보도되는 것은, 다음 활동의 기폭제가 된다는 의미에서 인도적 지원의 매우 중요한 부분이라 할 수 있다. 그래서 유엔 인간 거주 계획 센터나 국제 적십자도 돈이 들더라도 지원 물자에 로고 마크를 넣는 것이다. 따라서 앞으로의 국제 공헌에서는 크리스토의 전략을 소중한 참고 자료로 삼아야 할 터다.

NGO VAN 설립

지금까지 설명한 배경에 따라, 실제로 진행 중인 활동의 공적 보조금을 얻기 위해, 1996년 8월에 정식으로 NGO Voluntary Architects' Network(VAN)를 설립했다. 정식이라고 해도 현재로서는 정부의 NPO 법인이 정해지지 않았다. 하지만 공적 조성 단체가 고베에서의 활동 실적, 수지 보고 등을 바탕으로 VAN을 NGO로 인정하고, 보조금 대상으로도 삼아 줬다.

또한 VAN의 페이스북과 '반 시게루 건축 설계'의 홈페이지도 개설했으니 꼭 한번 둘러봐 주기 바란다.

앞으로의 '종이 건축'

이 책이 나온 후의 활동에 대해 물어보고 싶습니다.

'종이 성당'은 대만에서 큰 지진(1999년)이 일어난 후

그쪽으로 옮겨 다시 지었다고 들었습니다.

네, 푸리(埔里)라고 하는 지역입니다. 그쪽에서 요청이 들어왔거든요. 고베에 종이 건축을 지은 지 딱 10년 후 무렵, 이제 슬슬 제대로 된 성당을 신축해 보자는 이야기가 나왔는데, 그 설계에도 인연이 있었던 터라 의뢰를 받았지요. 하지만 역시 모두가 종이 성당에 애착을 느껴서 '부숴 버리면 아

깝다.'라고 생각했어요. 부지가 넓었기에 일단 남겨 놓은 채로 새로운 건물을 짓자는 의견도 있었는데, 마침 대만의 지진 피해 지역에서 그것을 양보해 줄 수 있겠느냐고 하더라고요. 그래서 해체하여 배로 보낸 뒤, 그 지역 자원봉사자들의 손으로 재건한 것입니다. 지금도 그 지역 사람들에게 여러모로 쓰이고 있나 봐요. 성당뿐만 아니라 커뮤니티 센터로서 콘서트를 열기도 한다는군요.

그 일을 계기로 가설에 대해 생각했습니다. '종이 성당'은 가설로 세워졌지만 강도 면에서 일본 건축 기준법을 따를 뿐 아니라 내진성도 고려하였기에 설계 면에서도 영구적인 건물과 똑같은 사양으로 만들어졌어요. 콘크리트로 만든 건물이라도 지진이 일어나면 부서지잖아요. 이 세상의 상업 건축은 대부분 '가설'입니다. 아카사카미쓰케(赤坂見附)에 단게 겐조(丹下健三) 씨가 설계한 멋진 호텔이 있었는데요, 그 건물도 30년 만에 사라졌습니다. 건물의 구조 재료보다 사람들이 건물에 애정을 느끼느냐에 따라 가설 혹은 영구적 설계가 결정된다는 느낌을 받았습니다.

하노버 엑스포의 파빌리온 등은 어땠습니까?

엑스포의 주제 자체가 환경 문제였기 때문에 일본에서,

아니 세계에서 유일하게 재활용 재료를 사용하여 건축하는 제가 뽑혔지요. 그래서 파빌리온을 짓게 되었습니다. 일반적으로 건축은 완성 상태를 디자인 과정의 목표로 삼는데, 저는 하노버 엑스포 파빌리온의 목표를 해체할 때로 정했습니다. 처음부터 반년 후에 해체된다는 사실을 알았기에 최대한 폐자재가 나오지 않도록 대부분의 건축 재료를 재활용, 또는 재사용할 수 있게끔 선택하고, 거기에 걸맞은 공법을 골라서 만들었어요. 그래서 독일의 지관 제조사가 해체한 후에 발생하는 자재들을 인수해서 재활용한다는 내용까지 계약에 넣었습니다. 기초 면에서도 콘크리트는 재활용하기 어려운 재료인지라 그 대신 나무 상자 속에 모래를 채워 넣어서 기초로 삼거나 디자인 재료의 선택, 공법 자체도 해체된 뒤 어떻게 될지를 고려해서 재활용, 재사용을 전제로 설계했지요. 그 파빌리온은 해체하기 위해서 만든 것과 같습니다.

고베 대지진 때는 가설 주택으로 종이 로그하우스를 만들었는데, 그 후 반 시게루 씨는 피난소용 칸막이 시스템에 몰두했습니다. 이 칸막이는 몇 번씩 개량을 거듭한 모양인데, 니가타(新潟) 주에쓰(中越) 지진(2004년)이 일어났을 때 처음으로 사용했습니까?

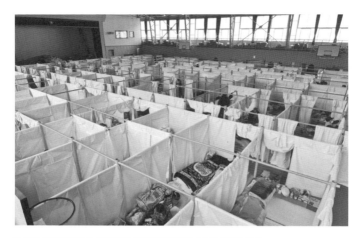

위: 피난소용 간이 종이 칸막이 시스템의 네 번째 버전

아래: 조인트를 사용하지 않는 네 번째 버전 접합부

네, 그렇습니다. 고베에서 활동했을 때부터 피난소에 사생활권이 없다는 문제를 깨달았습니다. 하지만 그때는 성당 건축의 자원봉사만으로도 힘에 부쳐서 아무것도 할 수 없었어요. 그 후 주에쓰 지진이 일어났을 때, 또 똑같은 일이 반복되겠다 싶어서 피해 지역을 찾아가 칸막이를 만들기 시작한 겁니다. 처음이라서 사용자의 요구나 행정 측의 대응을 전혀 모르는 상태였습니다. 최초에는 작은 집 형태를 띠었는데, 가족이 6명이거나 2명일 때도 있어서 각각 필요한 공간의 크기가 달랐습니다. 또 그렇게까지 폐쇄적인 주택 형태일 필연성도 없었지요. 행정 직원들도 칸막이를 제공해 본 경험이 전혀 없어서, 사생활 문제로 사람들이 괴로워해도 그 문제를 어떻게든 해결하려는 생각이 없었어요. 오히려 그런 것이 있으면 관리하기 어려워진다고 하더라고요. 몰래 술을 마시면 곤란하다고 말이죠. 아무튼 그들은 전례 없는 일을 할 수 없다고 해서 몇 개만 수유실이나 아이들의 공부방, 놀이터로 제공했을 뿐, 그 이상은 쓰이지 않았습니다.

이듬해에 후쿠오카(福岡)현 서쪽 해역에서 지진(2005년)이 일어났어요. 그때는 좀 더 간소한 것, 즉 허니콤 보드를 점착테이프로 고정하기만 한 물건을 제공하려고 했는데, 후쿠오카 현청 직원이 약간 심술을 부리는 바람에 피난소에 들여보내 주지도 않았어요. 그래서 비가 오는 날 주차장에서……

아, 마침 당시 민주당의 오카다 가쓰야(岡田克也) 씨가 보이기에 눈앞에서 실연했지요. 그때 피난해 계시던 분이 밖으로 나와서 "이거는 이 높이(허리 높이)면 사생활을 보호할 수 없어요."라고 의견을 말했습니다. 그래서 또 그다음 해에, 물론 이번에는 지진이 일어났을 때가 아니라 후지사와(藤沢)시 방재의 날에 시범을 보였어요. 니가타와 후쿠오카에서의 경험을 살려 사생활을 확실히 보호하면서, 행정 직원들로부터 '너무 폐쇄적이면 곤란하다.'라는 주문도 있었기에 열고 닫을 수 있는 커튼을 채용했습니다. 크기 면에서도 가족 규모에 따라 자유롭게 조절할 수 있는, 지금까지의 경험을 근거로 개선한 세 번째 버전을 만들었습니다.

그런 준비가 있었던 덕분에 도호쿠에서 대지진이 발생했을 때 바로 작업에 착수할 수 있었지요. 베니어합판의 조인트를 제작해 준 회사가 2011년에 도산한 것과 지관이 저렴한 데에 비해 조인트 가격이 비싼 점도 있어서, 도호쿠 때 선보인 네 번째 버전에서는 조인트가 없는 새로운 유형을 적용했습니다. 굵은 지관에 구멍을 뚫어서 가는 지관을 끼워 넣기만 하면 됐지요. 이전 버전은 흔들리기에 가새가 필요했지만, 네 번째 버전은 강접합이라서 튼튼했습니다. 예전에는 플레이트 기초가 있었지만 이젠 그것마저 없어져서 훨씬 더 간편해졌지요.

저렴하고 손쉽게 만들 수 있었지만 행정부로부터는 꽤 많이 거절당했습니다. 그런데 야마가타(山形)의 피난소에 갔을 때 전환점이 찾아왔어요. 행정 직원들은 역시나 그런 일을 하고 싶어 하지 않기에 실연하고 싶다고 했더니 회의실에서 하라고 하더군요. 피난민들에게 보여 주고 싶어서 복도로 나가게 해 달라고 했지만 피난소에서는 못 하게 했어요. 마침 또 피난소에 민주당의 오카다 씨가 현지사와 야마가타 시장을 데리고 시찰하러 오셨더군요. 아닌 게 아니라 저를 기억하시지 뭡니까!(웃음) "전보다 더 좋은 것을 만들었습니다."라고 했더니 "그럼 보러 가겠네."라고 하시고는 "이거 좋은데?"라고 말해 주셨어요. 그랬더니 야마가타 시장이 "이걸 전 세대에 드리겠습니다."라고 하지 않겠어요? 담당 행정 직원은 모두 꺼려 했는데 시장이 그렇게 말하니까 별수 없었는지, 야마가타 종합 체육관에서는 모든 가정한테 칸막이를 나눠 줄 수 있었습니다.

이와테(岩手)현의 오쓰치(大槌) 고등학교 체육관에서는…… 오쓰치의 경우, 읍사무소가 떠내려가 버려서 읍장을 비롯해 꽤 많은 직원이 사망했습니다. 그래서 인력이 부족한 탓에 고등학교 물리 선생님이 피난소 관리를 담당하고 있었어요. 물리 선생님은 선입관이 없으니 보자마자 "아, 이거 좋네요."라며 당장 설치하자고 했습니다. 아무튼 이런저런 식

으로 거절당하면 또 다음에 가서 몇 번의 기회 끝에 성공하는 겁니다. 여러 방면으로 보도된 뒤부터는 설치하기가 조금씩 쉬워졌어요.

그래도 행정 직원들은 전례가 없으면 선뜻 하려고 하질 않아요. 그래서 또 지진이 일어났을 때를 대비해서, 현재 당시의 제자(교토 조형 예술 대학교)와 함께 여러 지방 자치 단체를 찾아가 방재의 날에 시범을 보이고 있습니다. 그렇게 한 보람이 있었습니다. 교토시, 오이타현과는 방재 협정을 체결했어요. 재해가 일어나면 바로 연락을 취하고 칸막이를 보급하자고 말이죠. 지금까지는 우리가 전부 돈을 모아서 했지만 이건 행정부 자금으로 작업합니다. 지관업자는 전국에 있으니 인근 지정 업체도 만들어서 그곳에 발주하게끔 되어 있습니다. 세타가야(世田谷)구를 비롯해 여러 지역에서 시범을 보였는데, 가능하면 일본 전국에 보급하고 싶어요. 그러면 무슨 일이 생겼을 때 일일이 관청 직원을 설득하지 않더라도 재빨리 도울 수 있잖아요. 그런 보급 활동을 하고 있습니다.

관청의 '전례주의'를 어떤 식으로 극복할지에 대한 프레젠테이션 등을 평소에 반복하는 일도 중요하다는 말이군요. 정치가의 역할도 크네요.

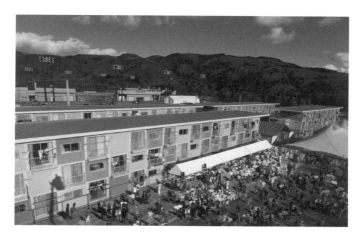

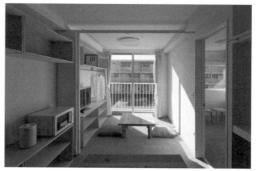

위: 일본 오나가와초의 3층짜리 컨테이너 가설 주택
아래: 가설 주택의 9평 타입 내부 모습

동일본 대지진 때는 이것 외에도 오나가와(女川)에서 3층 짜리 컨테이너 가설 주택을 만들었습니다. 고베 대지진 때도 그랬지만 공터가 별로 없어서 가설 주택을 엄청 먼 곳에 만들 수밖에 없었어요. 이번 도호쿠에서도 마찬가지였습니다. 앞으로 도시에서 재해가 발생하면 반드시 그런 일이 일어납니다. 정부가 표준으로 삼는 단층 주택보다 2층, 3층짜리 주택이 절대적으로 필요해지리라고 생각해서 3층짜리 모형을 만든 뒤 칸막이 시스템을 보급하기 위해 여러 지역을 방문했습니다. 그때 가능한 한 시장이나 읍장을 만나 "만일 부지가 없으면 이런 방법도 있습니다."라고 설명하며 모형을 보여 줬습니다. 그리고 4월, 초기 단계부터 도호쿠의 미야기(宮城), 이와테, 후쿠오카현에 등록해 놓았어요. 등록하지 않으면 아무리 필요하다고 해도 지을 수가 없거든요. 우연히 찾아간 오나가와에서 읍장이 "우리 지역은 야구장 하나만 남았습니다. 그런데 앞으로 190세대 분량의 주택이 필요해서 단층으로는 충분히 지을 수가 없어요."라고 말하기에 "그럼 이걸 만듭시다."라고 하게 되었습니다. 미야기현만은 지방 자치 단체의 판단으로 가설 주택을 만들 수 있게 되어 있었습니다. 당시 오나가와의 아즈미(安住) 읍장이 매우 리더십 있는 분이라서 영단을 내려 주셨어요.

　　지진이 일어나고 얼마 후 일본 국토 교통성의 호출을 받

고 각 자치 단체의 가설 주택 담당자 앞에서 강연을 했습니다. 그곳에서 각 현의 담당자가 모두, 다음에 지진 재해가 일어나면 반드시 이런 것이 필요하다고 했지요. 그러나 당시 허가를 취득하기 어려웠던 터라 표준 가설 주택이 될 수 있도록 이를 시공해 준 TSP 다이요한테 프리패브 건축 협회에 가맹하라고 부탁했습니다. 그렇게 표준품이 되어서 지진이 발생했을 때 필요하면 행정 직원이, 마치 카탈로그처럼 지정할 수 있게 만들었지요.

노매딕 미술관이 생각나는군요.

(컨테이너를 겹쳐 쌓은 이동식 전시회장. 2005년

뉴욕, 이듬해 산타모니카, 그다음 해 도쿄 오다이바에

설치됐으며, 반 시게루 씨가 설계했다.)

그렇죠. 가로와 세로의 차이는 있지만 공법적으로는 똑같아요.

가설 주택인데, 피난민 스스로 거주지를 옮길 수 있게

되어도 계속 그곳에 머물고 싶어 한다는 이야기를 듣고는

뭐랄까 멋지다고 느꼈습니다. 집세를 내더라도

그곳에서 지내고 싶을 만큼 살기 편한가 봐요.

사람들이 집세를 내고서라도 계속 살고 싶다고 아직도 말한다더군요. 예전에 살았던 곳보다 훨씬 좋다나요?(웃음)

기존의 가설 주택에선 피난민이 반드시 불평을 호소했어요. 이웃 소리가 그대로 들려서 신경 쓰이는 겁니다. 또는 자신이 내는 소리나 아이 목소리 등이 주위에 폐를 끼치지 않을까 걱정돼서 정신적으로 불안해지기도 하지요. 우리가 만든 가설 주택은 차음 효과도 확실합니다. 위에 사는 사람의 소리가 신경 쓰이지 않느냐고 하는 얘기도 있었는데, 그런 일 없도록 위아래 사이에 차음 시공도 하고 있어요.

당연한 말이지만 건축가는 역시 아름답고 사용감, 거주성이 좋은 건축물을 만들어야 합니다. 그것이 우리가 하는 일이니까요. 업자에게는 빠른 시간 안에 저렴하게 만들어 내야 한다는 사명이 있지만, 건축가의 역할은 다릅니다. 우리는 문제점을 해결해서 좀 더 아름답고 살기 좋은 집을 만들고자 해야 합니다.

제가 몇만 세대 분량의 주택을 전부 만들 수 있는 것은 아니기 때문에 현재 정부가 만드는 가설 주택의 수준 향상이라고 할까, 여하튼 업그레이드를 해야 한다고 생각합니다. 프리패브 건축 협회 회장과 이야기해 보니, 다음에 또 지진이 일어나면 동일본 대지진 때와 똑같은 양을 공급할 수 없다고 하더라고요. 그런 조립식 주택은 일상적으로 수요가 없으니

까 공장이 폐쇄될 수밖에 없고, 그만큼의 양을 더 이상 공급할 수 없어요. 게다가 역시 살기에 불편하고 가격도 비싸죠.

그래서 현재 새로운 유형의 좀 더 살기 편하고 크기도 조절할 수 있는 주택을 개발해서 마닐라에 공장을 지었습니다. 각종 재해가 전 세계적으로 일어나고 있습니다. 더 이상 한 나라만으로는 문제를 해결할 수 없습니다. 따라서 일본에 공장을 짓기보다 그것을 필요로 하는 개발 도상국에 진출하여 새로운 고용을 창출하고, 또 슬럼화도 상당하니까 각 지역의 주택 문제에도 도움이 되도록 평소에는 현지에서 사용하게 하면서 일본과 같은 지진 피해국에서 필요로 할 때만 공급하는 겁니다. 똑같은 구조의 시스템이지만 개발 도상국의 주택으로도 적합하고, 선진국의 가설 주택으로도 적합하게 얼마든지 바꿀 수 있지요. 그래서 마닐라에 공장을 만들어서 보급하려고 생각 중입니다.

FRP(섬유 강화 플라스틱) 소재를 사용한 프로젝트죠?

FRP는 표면입니다. 안에 발포 스티로폼이 들어 있어요. 발포 스티로폼은 가볍고 단열 성능도 매우 높습니다. 하지만 그것만으로는 약하기 때문에 양쪽에 FRP, 유리 섬유를 붙이고 플라스틱을 바릅니다. 큰 투자를 하지 않아도, 큰 공장이

아니더라도 만들 수 있는 기술인지라 그러한 새로운 구조의 패널을 만들고 있지요. 운송비 문제로 지금은 일단 아시아를 대상으로 하고 있습니다.

반 시게루 씨는 종이 건축뿐만 아니라 현지에서 조달할 수 있는 재료, 현지에서 쉽게 조립할 수 있는 구조, 현지 풍토에 맞는 설계 등을 중요시하며, 오히려 소재는 바꿔도 된다면서 전개한 것이『행동하는 종이 건축』이후의 자세였군요.

그렇다고 봐야겠지요. 종이, 철, 콘크리트 등 각각의 소재에 따라 저마다 적절한 사용법이 있습니다. 딱히 콘크리트가 나쁜 것은 아니고, 콘크리트로만 할 수 있는 일도 있어요. 각각의 소재를 활용하면 됩니다. 철로 된 컨테이너만이 가진 장점도 있거든요. 적재적소라고 생각합니다. 하지만 지금까지 말했듯이 운송 및 조립의 편의성이나 수리 방법 등은 공통적인 문제이기에 그것까지 고려해서 제안해야 하지요.

거주성이 좋으려면 '커뮤니티'라는 단위가 뒷받침해 줘야 합니다. 그런 것에 관해서는 어떻게 생각합니까?

제가 나설 것까지도 없이 정부 방침으로 가설 주택 몇 채 중 하나에다 커뮤니티가 모이는 장소를 만들게끔 되어 있습니다. 그 경우에도 컨테이너를 사용하여 커뮤니티 센터를 만들었고, 그것만으로는 부족해서 사카모토 류이치(坂本龍一) 씨의 기부로 '마르셰'라는 시장을 만들거나 센주 히로시(千住博) 씨의 기부로 아이들이 놀 수 있는 장소, 작업실을 만들기도 했습니다. 가설 주택은 중심지에서 동떨어진 불편한 곳에 생기기 때문에 장을 보거나 아이들이 모여 놀 수 있는 부분이 중요하다고 생각합니다.

하지만 일단 기본적으로는 각 주택의 거주성을 좋게 해야겠지요. 역시 내가 산다면 이렇게 하고 싶다, 라고 하듯이 말입니다.

살기 불편하면 결국 뿔뿔이 흩어져 버리니까요.
살기 편하면 거기에 머무는 사람이 생기고,
따라서 커뮤니티도 보존된다는 말이지요?

맞습니다. 제가 설계한 오나가와역 오프닝 때 우리가 지은 가설 주택에 살던 분이 참석해서 "또 반 씨가 만드셔서 매우 기쁩니다.", "또 좋은 건축물이 생기는 게 아닐까 싶어서 보러 왔습니다."라는 말을 해 주셨습니다. 그런 점이 가장 기

뽑니다.

작년에 오이타 현립 미술관을 짓고,

JIA 일본 건축 대상을 수상했습니다. 축하합니다.

고맙습니다. 지방 도시에 미술관이나 콘서트홀을 보러 갈 때는 택시 운전기사에게 이야기를 들어 보는 편이에요. "저 건물은 어떤가요?"라고 물어보면 "저런 건 세금 낭비죠."라고 하는 경우가 굉장히 많고 "저는 간 적이 없습니다."라고 대답합니다. 미술관이 미술 애호가만을 위한 건물이라면 세금을 사용해서 만드는 이상 쓸모없지 않을까요? 또 콘서트홀이 음악 애호가만 가는 장소라 해도 마찬가지겠죠. 게다가 "저 건물은 누가 만들었는지 아세요?"라고 물어보면 "가시마(鹿島)요.", "다케나카(竹中)요."라고 말합니다. 건축가 이름은 거의 모르고 흥미도 없어요. 그런 점이 조금 서운하다고 느꼈습니다만, 지금 말했듯이 평소에 이용하지 않는 사람들도 마음 편히 찾을 수 있는 공공시설이어야 한다는 생각이 먼저 들었어요. 그렇지 않으면 일본인은 일반적으로 공공 건축에 그다지 애착을 갖지 않잖아요.

프랑스에서 퐁피두메스 센터(Centre Pompidou-Metz)를 지었을 때 거리를 걷고 있으니 전혀 모르는 사람이 종종 제게

말을 걸어 왔습니다. "우리 지역에 그런 멋진 건축을 지어 줘서 고마워요."라고 말이죠. 서양에서는 공공 건축에 상당한 애착을 보일 뿐 아니라 자부심도 갖고 있어요. 건축가의 문제도 있지만 일반 시민의 인식도 완전히 다르죠. 일본에서는 시설을 이용하지 않고 불평하는 사람이 많습니다. 오이타의 미술관 때는 '어떻게 하면 평소에 그 시설을 이용하지 않는 분들로 하여금 찾아오게 하고 이용할 수 있게 하느냐?'를 핵심 콘셉트로 삼았습니다. 그래서 전면을 열어 자유롭게 드나들 수 있도록 했지요. 또 1층에서는 어려운 전시회보다 토산물 판매를 해도 좋고 결혼식 피로연을 열어도 좋습니다. 뉴욕의 근대 미술관이나 파리의 퐁피두 센터처럼 세계적으로 유명한 시설도 입장료만으로는 운영할 수 없다고 해요. 그래서 여러 기업에 장소를 빌려주거나 전시회를 열게 합니다. 세금을 낭비하지 않을 뿐만 아니라, 평소에 무관심한 사람들도 시설을 이용하도록 기획, 운영을 할 수 있게 해야 하지 않을까 고려해서 1층을 그처럼 융통성 있는 장소로 만들었습니다.

　　현재 도쿄 등에서도 가전제품 매장에 가 보면 문이 없어서 겨울에도 셔터를 열어 놓은 채 자유롭게 들락거릴 수 있습니다. 그건 매우 중요한 부분이라서 설령 투명한 유리문 하나라도 밀고 들어가려면 용기가 필요합니다. 하지만 아무것도 없으면 불쑥 들어가 보려는 마음이 생깁니다. 어떻게 평소에

무관심한 사람들도 이용하게 하여 그 장소에 애착을 갖게끔 할 수 있을까? 이런 점을 염두에 두고 있습니다. 이는 미술관에 한정되지 않아요.

재작년에 프리츠커 상이라는 매우 크고 명예로운 상을 수상했습니다. 그 후 아무래도 바빠졌습니까?

작업할 기회는 확실히 늘었습니다. 하지만 사무소를 키우거나 상을 빌미로 큰일을 따내는 것은 별로 하고 싶지 않아요. 건축가마다 생각이 달라서 어느 것이 좋다, 나쁘다 하며 결정할 수는 없지만, 저는 역시 전부 직접 설계해서 내 시선이 직접 미치는 작업을 하는 게 좋습니다. 시선이 닿지 않으면 반드시 질이 떨어집니다. 그렇게는 하고 싶지 않아서 다양한 기회가 있더라도 일을 지나치게 확장하지 않으려고 생각합니다.

지금 현재는, 앞에서도 말했듯이 재해 지원 보급 활동을 하거나 네팔에서 몇 가지 활동을 하고 있습니다. 하지만 역시 상을 받은 것도 있어서, 쓸데없는 생각이지만, 스스로를 어떻게 계속 훈련시킬 수 있을지 고민하고 있습니다. 건축가뿐만 아니라 상을 받거나 큰일을 시작하면 누구든 어느샌가 변하기 마련이죠. 그렇게는 되고 싶지 않아요.

게이오기주쿠 대학교에서 또 강의를
담당하게 되었다고 들었습니다.

학교로 돌아오라고 해서 설계 과제와 연구실, 세미나를 담당하고 있습니다. 그 전에는 교토 조형 예술 대학교에서 강의했습니다. 한 번 게이오 대학교를 관두고, 그 후에 하버드와 코넬 대학교에서 학생들을 가르쳤지만 일본 대학교의 시스템에는 의외로 좋은 점이 있다는 사실을 깨달았습니다. 해외 대학교엔 세미나 시스템과 연구실이 없습니다. 재해 지원 프로젝트를 계획해도 한 학기면 끝나요. 연구실이 있으면 1학년 때부터 대학원생 때까지 계속해서 중장기적 프로젝트를 할 수 있습니다. 일본에서는 그런 일이 가능하다는 것을 알고 일본 대학교로 다시 돌아왔지요. 재해 지원 자원봉사를 사무소에서는 좀처럼 감당할 수 없어서, 연구실 학생과 함께하는 편인데요, 제도적으로 가장 좋아요. 그런 점도 있고 해서 대학으로 돌아왔습니다.

젊은 사람들이 실제로 가까이에서
반 시게루 씨의 일을 보며 직접 사고하고
영감으로 삼는 일은 매우 중요하다고 생각합니다.

교육은 정말로 중요합니다. 저는 미국에서 교육받았는데요, 좋은 가르침을 준 선생님에게 아무런 보답도 할 수 없고, 선생님 또한 기대하지 않아요. 유일하게 할 수 있는 일은 제가 똑같이 좋은 가르침을 다음 세대에게 전하는 것뿐입니다. 좋은 교육을 받은 덕에 지금의 제가 존재하므로 교육 활동은 매우 중요한 일이며, 제 사회적 사명이라고 생각합니다.*

* 2016년 4월 8일, 반 시게루 건축 설계 사무실에서. 인터뷰는 편집부 오야 가즈야(大矢一哉) 씨가 진행.

편집부 후기

이 인터뷰를 수록한 직후, 즉 4월 14일에 구마모토(熊本)를 중심으로 한 규슈(九州) 중부, 그리고 남미 에콰도르에서도 큰 지진이 발생하여 수많은 피해자가 부득이하게 어려운 생활을 하고 있다. 반 시게루는 이번에도 즉시 자신의 웹 사이트를 통해 '구마모토 긴급 지원 프로젝트'를 표명한 다음 피난소에 간이 칸막이 시스템을 설치했으며, 에콰도르에서도 자신의 경험에 관해 강연하며 가설 셸터 건설을 시작했다. 이처럼 '종이 건축'의 행동은 쉴 틈 없이 계속되고 있다.

이 책은 1998년 11월 지쿠마쇼보(筑摩書房)에서 간행되었다. 문고화를 위해 약간 정정한 부분이 있으며, 「2 종이는 진화한 나무다」에 수록된 '2000년 독일 하노버 엑스포 일본관' 부분은 《신건축(新建築)》(2000년 8월호)에 실린 문장을 바탕으로 대폭 가필했다. 또한 「문고판 후기: 앞으로의 '종이 건축'」을 새로이 추가했다.

행동하는
종이 건축

옮긴이 박재영

서경대학교 일어학과를 졸업했다. 어릴 때부터 출판, 번역 분야에 종사한 외할아버지 덕분에 자연스럽게 책을 접하며 동양권 언어에 관심을 가졌다. 번역을 통해 새로운 지식을 알아가는 것에 재미를 느껴 번역가의 길로 들어서게 되었다. 분야를 가리지 않는 강한 호기심으로 다양한 장르의 책을 번역, 소개하기 위해 힘쓰고 있다. 현재 번역 에이전시 엔터스 코리아에서 출판 기획 및 일본어 전문 번역가로 활동하고 있다. 옮긴 책으로는 이와이 순지의 『립반윙클의 신부』, 오자와 료스케의 『덴마크 사람은 왜 첫 월급으로 의자를 살까』, 아가타 히데히코의 『재밌어서 밤새 읽는 천문학 이야기』, 고코로야 진노스케의 『이제부터 민폐 좀 끼치고 살겠습니다』, 우라카미 다이스케의 『'힘내'라는 말보다 힘이 나는 말이 있다』 등이 있다.

행동하는 종이 건축
건축가는 사회를 위해
무엇을 할 수 있는가?

1판 1쇄 펴냄	2019년 5월 17일
1판 3쇄 펴냄	2022년 8월 3일

지은이	반 시게루
옮긴이	박재영
발행인	박근섭, 박상준
펴낸곳	(주)민음사
출판 등록	1966. 5. 19. 제16-490호

서울특별시 강남구 도산대로1길 62(신사동)
강남출판문화센터 5층 (우편번호 06027)
대표전화 02-515-2000 팩시밀리 02-515-2007
www.minumsa.com

한국어판 © (주)민음사, 2019. Printed in Seoul, Korea.
ISBN 978-89-374-3984-1 03600